U0049150

The Challenge of Aesthetics:
Social Practice in Contemporary Art

美學逆襲

當代藝術的社會實踐

董維琇 / 著
Wei Hsiu Tung

 藝術家

目錄

序

　　對於藝術與社會的關係乃至於藝術的社會實踐這樣的議題，說起來一直是使我感到興趣與持續關注的面向，然而，真正將這個我所關注的層面發展為一個研究，肇始於2000年初我在英國攻讀博士學位的時期，開始注意到許多藝術家在非傳統美術館或畫廊展演空間裡的創作實踐，往往是在日常生活的空間與諸眾的社會場域裡，如街道、社區、廢棄工廠、閒置空間、市場、醫院、企業大樓等，他們的創作也指向與這些地方與人群攸關的議題。當時我像許多熱愛藝術的孩子一樣，慶幸自己有機會可以出國留學，順便看看各種不同的文化與藝術，唸書之餘，每到一處必定去探訪美術館與藝術空間，然而，當我發現我決定研究的藝術實踐，不是只有在窗明几淨的展演空間裡，而是將帶著我到各地去旅行、觀察與書寫，其實是無比振奮的。我在人類學者、當代藝術家、藝評家與我所組成的一個研究團隊裡，開始對於藝術家進駐計劃（Artist-in-residence schemes）的實踐與理論展開探究，並以此為博士論文研究的主題，我在論文中梳理了近年來藝術家進駐計劃的模式及其與西方當代藝術運動的關係，並且探討了台灣在1987年解嚴以來，藝術家透過進駐介入到不同的社群與地方的方式，其創作如何反映出文化認同的問題。

　　藝術家進駐計畫在西方國家的模式發展非常多元，並且結合了當代藝術思潮，但是專注於非西方國家的藝術進駐計劃的出版卻付之闕如。我於2010年獲得萊辛頓出版社（Lexington Books）主編的回應，並提供出版合約，2013年在美國出版英文專書《為社會變遷與文化醒覺而藝術：台灣藝術進駐的人類學研究》（*Art for Social Change and Cultural Awakening: An Anthropology of Residence in Taiwan*），透過對藝術家進駐計畫如何反思台灣文化脈絡與認同的書寫，試圖為藝術進駐計劃的論述提出另一套非西方國家的經驗模式的研究。這本英文專書後來也在2014年的台北國際書展獲得美國在台協會（AIT）的推薦與展出---基於此書對於台灣的藝術發展與社會變遷的探討，為英

文讀者提供了一個對台灣文化與社會更深入了解的觀點。

由於藝術家進駐計劃的過程往往促使藝術家得以進入比藝術家工作室、美術館或展演空間等更多元的公眾空間，帶來更多與社群對話與跨領域合作的機會。因此，從藝術如何反應真實、跨越過美術館展覽空間的圍牆直接與社群對話、帶來改變的力量這個角度，使我於往後的幾年持續對於藝術的社會參與及實踐展開了一系列的研究，也開始產生將這些研究發展成一本書的構想，特別是中文的專書，因為近年來藝術的社會實踐在台灣、香港、中國乃至東亞以及非西方文化的地區也持續不斷的有許多在地的實踐與觀點的提出，對於這些案例的研究與書寫，一些在社會參與性藝術的研究裡已有重要文獻出版並被廣為引用的西方作者著墨甚少，如在90年代提出「關係美學」的法國策展人Nicolas Bourriaud、倡議「新類型公共藝術」的美國藝術家Suzanne Lacy，以及2000年以後出版關於「對話性藝術創作」專書的藝術史學者Grant Kester或「協作性藝術創作」的Claire Bishop等人並未提出對社會參與性藝術在亞洲方面的深入探討，有鑑於此，我認為，發展出關於藝術的社會實踐的東亞觀點是至關重要的。

這是一本關於當代藝術的社會實踐的研究專書，也可以算是一本論文集，因為除了緒論與結論之外，其中的二、三、四、五章，也可以獨立成為發展探討的子題，從藝術的社會實踐在藝術史以及美學方面理論基礎到案例研究，從西方的經驗到台灣與東亞在地性的反思，揭露出近年來這樣的藝術取向，對於自然環境與人文生活的深刻關注，以及從教育性的觀點探討藝術的社會實踐。

本書集結了筆者自2011年以來於國內外的田野調查、研究參訪以及在英國、美國、日本和韓國的國際研討會論文發表的延伸思考，有一部分雖然看似筆者個人研究歷程的自省表現，但也帶著與學術領域及藝術工作者有所對話的期許，本書希望以各種角度來思考當代藝術的社會實踐，討論不同的社會與文化對於藝術能如何反映真

實、喚起公眾的自覺及藝術行動，進而成為改變的力量。

　　能夠完成這本著作，得力於許多人在研究上的勉勵與交流。首先，我要感謝雪梨南威爾斯大學當代藝術講座教授Prof. Paul Gladston、美國加州州立大學Prof. Wang Meiquin（王美欽教授）、加拿大約克大學Prof. Hong Kal以及荷蘭萊頓大學的國際亞洲研究中心研究員Minna Valjakka，與他們的對話與交流，啟發了一些我在研究上的靈感。最初是因為透過國際期刊及專書的出版，帶來和這些國際學者的連結，使我在孤獨的學術研究的路上，發現了與我的研究興趣及主題相近的夥伴。

　　Prof. Paul Gladston 於我2010-2011年在倫敦都會大學擔任訪問學者的期間，邀請我參與 *Journal of Contemporary Chinese Art* 的編審工作，當時他擔任 *Journal of Contemporary Chinese Art* 的創刊主編以及英國諾丁漢大學當代東亞文化研究中心主任，前來參與我在倫敦都會大學的論壇發表，並於論文後續的投稿給予許多寶貴意見。我的論文後來在 *Journal of Visual Art Practice* 這本雙匿名審查的英文期刊出版，其後加拿大約克大學Prof. Hong Kal主動來信，對於我在 *Journal of Visual Art Practice* 所發表的文章 'The Return of the Real': Art and Identity in Taiwan's Public Sphere（「真實的回返」：台灣公共領域中的藝術與認同）給予回饋分享，讓我第一次擁有「來自遠方讀者之迴響」的奇妙感受，也很榮幸日後有機會和她一起，在國際間素負盛名的藝術學院聯盟（College Art Association，簡稱CAA）於2017年CAA紐約年會以及亞洲研究學會（Association of Asian Studies，簡稱AAS）在國立新加坡大學舉辦的年會發表論文。同時，感謝在加州州立大學任教亞洲藝術史的王美欽教授邀請我參與東亞藝術的社會實踐相關主題英文期刊出版計畫；以及Minna Valjakka在英文出版上的不吝指教；這些學術夥伴們的意見分享與鼓舞，成為我進步的動力。他們對研究的熱情與嚴謹、見解犀利與虛懷若愚同時兼具的特質，不僅是我所佩服的，也帶給我許多學習精進的機會。過去幾年來，與這本

書內容有關的幾個國際性大型研討會的參與，以及在準備這本書的出版的專注寫作期間，我很幸運認識了許多國際學者及優秀的藝術工作者，提升了我的視野。

此外，感謝研究過程中藝術家暨樹梅坑溪環境藝術行動策展人吳瑪悧老師的鼓勵與啟發、竹圍工作室提供部分圖片；土溝農村美術館執行長黃鼎堯及其工作夥伴在田野調查上的協助。能夠在目前出版業蕭條的情況下，出版有關於藝術的社會實踐的學術著作，若沒有國家文化藝術基金會所補助的出版經費及藝術家出版社社長何政廣先生的大力支持、編輯廖婉君和柯美麗小姐在出版事宜上的協助，這本書也無緣問世。

最後，要再一次感謝的是我的家人與伴侶的體諒。特別是母親長久以來的支持，不管她是否能理解我的忙碌與出國的行程，總是在需要時，成為我的後盾，使我無後顧之憂。還有正值幼兒園階段充滿好奇心、精力旺盛的兒子Seán，使我在進行研究與寫作的過程中，雖然多了一些負擔，但也摻雜著甜蜜與歡樂，激發了我的幽默感以及時間管理的潛能。由衷感恩能有這些朋友和家人陪伴著我，走過這一段「尋思藝術的社會實踐」的歷程，也期許本書能帶來跟藝術界、學術領域以及更廣大的讀者諸眾有所連結與對話。

董維琇

寫於2018年盛夏，法國波爾多

美學的逆襲還是逆襲的美學
——為董維琇《美學逆襲—當代藝術的社會實踐》作序

「當代」（contemporary）本身是個模糊的時間界定，因為這是一種自我存在「自覺」（conscious）下的時間認識。存在者自覺到自己存在的某種差異、價值與表現意志，就其形式而言，往往與過往傳統在自我表現的意識上有著強烈對比關係，也就因此，「當代性」往往與「前衛」密切相關。

但是，當代是「藝術」（art）概念模糊的時代，早在十九世紀初期，黑格爾（G.W.Hegel, 1770-1831）就提出「藝術終焉」（der Tod der Kunst），標誌著內在自覺掙脫傳統形式束縛這種時代的到來。漢斯・傑德麥亞（Hans Sedelmayr, 1896-1984）在1948年提出「中心的喪失」（der Verlust der Mitte）的理念，對於建築表現的中心喪失原因提出總總反省與研究。總之，脫傳統與去中心化在戰後成為各民族、各時期文化樣貌的一環。

或許這樣的時代也可稱為「美學」逆襲的時代。對什麼進行逆襲呢？其實，這種逆襲正是「美學」的自我逆襲。素來，「藝術品」被典藏於美術館內同時也展示於此，但是，美術館、博物館的空間性需求被訴求自由性觀者與創造者所拆解，藝術家的創意將有形與無形的作品，置入群眾的生活中，連結起複雜的存在者的意義與價值。藝術可以對農村產生意義，也可以在鬧區引起喧囂，可以對退卻熱潮的城市發揮作用，也可以對燈紅酒綠的市區引發效能。似乎，藝術表現變得無限可能性。藝術家也是社會運動者。

傳統中國知識分子懷抱「齊家，治國、平天下」的意志，但是同時在私領域的日常生活中實踐高尚的生活品味，琴棋書畫成為知識分子的基本涵養。然而存在者本身就與日常生活無法切割。如何擴大藝術的意義與價值，在戰後的社會中逐漸甦醒，不論是資本主義社會或者社會主義國家，藝術被賦予諸多意識形態的價值，藝術介入社會。正如同「公共藝術」（public Art）一詞所存在的矛盾性一般，普遍性的公共性與創意性的獨特性共存於被嶄新賦予的名詞當中。到底是公共性侵犯了藝術性的獨創價值，還是個體的創作者介入群眾的意識當中？當代藝術在自我存在與社會介入之間，解剖了社會的同時，也創造出新的觀點，卻同時也進行某種程度的「協商」，「環境藝術」

（Environmental Art）多少意味著個人創意與作為群體藝術的公共價值之間的溝通。到底，誰才是創造者？

藝術的社會實踐原本出自於烏托邦社會主義的左派思想。我們如果將這種高度凸顯藝術價值性的面紗加以揭露，或許我們將會從中發現當代藝術家社會實踐的意識底層，也存在透過協商、對話與實踐，對於複數存在者進行某種集體意識的催眠或者喚醒作用，這種作用如同古老巫師藉由神聖的儀式性，賦予萬物特殊生命力一般，藝術家在芸芸眾生的自我失落中賦予藝術的神聖性。藝術搖擺於神聖性與日常性的廣大國度，在中心喪失的國度，進行集體救贖。

董維琇這本著作或許是華人世界的著作中，首次有系統地談論藝術的「社會實踐」的著作。難能可貴的是她以人類學者般的田野調查精神，進行社會參與，對於台灣、中國大陸、日本以及歐美等地的社會實踐案例進行參與以及研究。她對各種藝術的社會實踐的理論加以印證的同時，提出在各種文化中的不同社會實踐方式。最可貴的是她對於這個專題的研究，十餘年來從未停止，不斷深掘與探討的耐力與執著，可說是當代台灣中壯輩學者當中所少有的精神。她抱持著這股研究熱忱不斷向前，特別是在台灣這個學術環境嚴重趨向功利的社會，從「於藝術家進駐計劃」（Artist-in-residence schemes）這個華人世界還不熟悉的語彙出發，發展到「社會實踐」（social Practice）這個如此豐厚內涵的議題，的確必須擁有高度的沉著與毅力。

當代藝術的社會實踐本身就是一把雙面刃，挑戰既有美學價值的同時，也使自身不斷被解剖。董維琇這本著作連接起藝術與社會之間的多元關係，建構起藝術在二十一世紀中嶄新的社會面相。

潘襎

美學藝術學博士、台南市美術館館長
2018年11月2日於台南

藝術與社區攜手改變社會

　　藝術就在社會之中，為社會所涵養、支持；但藝術總意圖站在社會之外，加以批判、刺激乃至改造。為此，藝術與社會的關係，成為藝術研究的重要課題，在媒體大爆發的現今，兩者的辨証尤其熱鬧。董教授的這本大作，即是在這樣的脈絡下，觀察台灣經驗後，輔以理論思考而寫就的。

　　作者首先討論了當代藝術中觸及「藝術／社會」課題的相關主張，譬如德國藝術家波依斯（Joseph Beuys）的社會雕塑理論、近期蘇珊・雷西（Suzanne Lazy）的新類型公共藝術，乃至關係美學、對話性藝術創作以及晚近強調的藝術社會實踐等等理論脈絡。接著回顧國際上多種具體的實踐路徑所衍生的稱號，譬如社區／社群藝術、藝術家進駐、新類型公共藝術、對話性藝術、潮間帶藝術等等。作者進而歸納藝術的社會實踐有幾項值得觀察的趨勢：1.藝術家作為一種文化行動者與關係的連結者；2. 藝術進駐與介入社群帶來改變的力量；3. 從在地歷史與文化的省思到集體自我的認同；4. 文化創意產業的結合；5. 從空間轉向以人為主體的考量。在在顯示當前藝術對社會正在發揮前所未見的影響，而藝術本身也因此在重新定義著自身。

　　社區則是社會的縮影，藝術與社區的互動，往往更具體而微地顯示藝術與社會的複雜關係。2012年我在社會學會年會中發表一篇<當藝術走向社區：藝術與「社會／社區」互動的啟發>，就台灣經驗指出藝術走近社區的歷程，從藝術家的這一邊，可歸納出三種實踐形態：接觸社區、介入社區與受社區之邀。藝術家和社區組織是兩種不同的行動主體，他們對藝術行動的態度是決定藝術行動能否成功的關鍵因子。

　　從社區的角度看，社區居民自發關心公共事務並從事組織工作而成為幹部，他們其實與藝術家有相同的企圖——想改變現狀。如同豪澤（Hauser, A.）在《藝術社會學》一書中所主張的：「藝術總是企圖改變生活，它決不簡單地接受或被動地屈服於生活。藝術總是企圖掌握世界，通過愛與恨來支配人，來了解用直接或間接的方法征

服對象。」從事社區營造的幹部通常也不願意屈服於眼前的生活狀態,總是設法改變生活世界中不盡良善的部份,期望隨著社區營造的推展,除了解決集體面對的問題,同時也能改變更多人。

基於「改變生活」這個共同目標,社區營造與藝術可以結合且互相利益彼此。社區營造是引導個體向公民轉化的一個途徑,在這路途上,藝術可以扮演什麼樣的角色?我歸納出藝術可以在社區營造中發揮的八種作用,供大家參考:

1.藝術可以吸引居民參與公眾活動,從私領域走進公共領域。

2.藝術可以用一種不致過度尖銳對立的方式來突顯敏感的公共議題。

3.它可以創作新的形式,在視覺、體觸方面提供新的經驗豐富人的生活。

4.藉由藝術家不凡的眼光與判斷角度,可以引導社區看到不同的自己。

5.藝術相對複雜的互動需求可加深人們相互合作、討論、創作的經驗。

6.藝術可提供人們超越重複的、慣性的日常生活。

7.藝術可以刺激人們在既有的形式製作技術上追求進步,提昇工藝性。

8.可以刺激人們得到一個兼顧總體與細節的經驗從而對社區增強認同感。

基於這樣的期待,我們開展了土溝的藝術營造工作,十五年了,故事仍在繼續,而台灣也累積更多案例。本書在此時出版,正好可以提供實踐者反思的指引,也提供研究者理論的框架,期望它能引發更多論述,繼續焙育星火,改變社會!

曾旭正

國家發展委員會副主委、國立臺南藝術大學建築藝術教授

第一章
緒論

一、文以載道：跨世代藝術裡的社會實踐

自1990年代以來，藝術的社會轉向（social turn）以及其所塑造的社群之公共空間，成為藝術家創作的材料及學者所研究論述的領域，也改變了創作者與觀賞者的關係。當藝術不再只關注在材質的創作並開始尋求與公眾直接面對面，不再只有透過美術館展覽的模式與觀眾對話，帶來了更多創作的可能性。時至今日，社會參與性藝術（socially-engaged art）已成為當前國際藝術場域裡最熱門的議題之一。

當代藝術對於藝術創作的社會議題的關注，可以追溯到美學研究裡脈絡派（contextualism）對於藝術的意義與經驗傳達的注重[1]，因此肯定了美和藝術的思想性，主張「文以載道」，具有高度的認知價值與社會關懷[2]。1993年，奧地利藝術家暨策展人維貝爾（Peter Weibel, 1944- ）於奧地利格拉次新畫廊（Neue Galerie Künstlerhaus Graz）策畫了「1990年代的藝術」（Art of the 90s）展覽，並出版《脈絡藝術》（德文為Kontext Kunst，即Context Art或Contextual Art）一書，畫展與畫冊皆是為了認定1990年代初期興起的一種新興藝術實踐形式，亦即「脈絡藝術」[3]。相對於現代主義所鑽研的形式主義（formalism）藝術，與之相反的脈絡藝術（context art）所關注的是與社會脈絡的對話，讓社會脈絡成為作品的紋理，可以說是以社會脈絡做為美學的取向。

若以藝術與社會、藝術與公眾關係來反思西方二十世紀的藝術史發展，二十世紀初歷史前衛運動（historical avan-garde）的開展，從未來派、達達主義、到1960年代的國際情境主義（Situationist International），

皆有強烈的政治、社會訴求，其行動以挑釁、刺激方式，召喚觀眾起而反抗的意念，觀眾因此亦有意或無意地參與在其中[4]。因此，藝術裡的政治與社會訴求顯然並非1990年代所獨有的，就在1960年代德國藝術家波伊斯（Joseph Beuy, 1921-1986）提出的「社會雕塑」（Social Sculpture）的概念裡，挑戰了雕塑的傳統定義，首先揭櫫了藝術家可以透過其思想與行動重新塑造社會。他的「社會雕塑」觀念將藝術視為具有影響社會秩序與提升人類生活的潛能，這樣的觀念，成為一個藝術作為社會實踐的經典，無疑的啟發了1960年代以來許多不同世代的藝術家。支持波伊斯社會雕塑的創作與理論背後的一個普世的價值是：他特別去挑戰西方傳統的藝術觀念，以及過去所認同的藝術家角色扮演的社會意義，也因此強調藝術家與社會的互動；整體而言，包括繪畫、雕塑、各種媒材的創作、表演以及對公眾的演說等，都是在強調藝術家對社會的影響性，且希冀能對此帶來新的認知[5]。

延續這種強調藝術對公眾及社會互動的思維，例如1995年美國藝術家蘇珊雷西（Suzanne Lacy）提出了「新類型公共藝術」（New Genre Public Art），開啟了藝術專業者更多想像，其他與此社會性轉向藝術相關的專有名詞，自1990年代以來不斷被提出，並普遍的被討論，包括：對話性藝術（dialogical art）、關係美學（relational aesthetics）、藝術介入（artistic intervention）、公民藝術／美學（civic art）、社群藝術（community art; community-based art practice）、社會參與性藝術（socially engaged art）、潮間帶藝術（littoral art）等。巴布羅・赫居拉（Pablo Helguera）在2011年出版《為社會參與性藝術的教育：教材與教法手冊》（*Education for Socially*

Engaged Art: A Materials and Techniques Handbook）一書中試圖從教育的立場來定義社會參與性的藝術，藉以對有意想從事社會實踐創作的藝術家提供指引，他認為藝術的「社會實踐」（social practice）比起社會參與性藝術更能涵蓋一切來說明藝術家的角色扮演，與社會轉向藝術創作的本質[6]。我認同這樣的觀點，因此採用藝術的「社會實踐」一詞來概括說明本書裡所論述的具有社會參與性、對話性以及與公眾相連結的藝術實踐。

　　前述的這一連串與社會實踐的藝術相關術語形成了一個超越了傳統美術館的白色方塊（white cube）裡的視野，更加關注的是對藝術創造的過程性（process）的探討，當下的議題與情境、公眾性成為新媒材，圍繞其中的是許多關於創作與論述之間的微妙對應：包括藝術的介入如何反映社群生活、帶來個人與社群的改變、如何挑戰時代下的政治與特定社會文化議題、民主化的歷程與藝術之間的對話、多元的觀眾合作與參與、藝術家的角色扮演與責任等問題，同時也帶來了承襲這樣的思考脈絡下藝術的策展、評論及創作之間的關係的探討。這個超越了傳統美術館的白色方塊裡的視野，不僅具有場所的流動性，也開放了藝術的疆界，在材質上與觀念上將過去被視為非藝術的領域也涵納進來，擴大了藝術創作實踐所觸及範疇。

二、藝術與社會實踐：研究歷程反思

　　藝術與社群的對話作為創作的過程與結果，可以反映出一個特定的文化、社會、人群的共同記憶與各種價值觀省思。筆者對藝術與社群的關聯、對話的興趣，始於2000年初在英國攻讀博士學位的時期，開始對於藝術家進駐計劃（Artist-in-residence schemes）的實踐與理論產生興趣，並以此為博士論文研究的主題，論文中梳理了近年來藝術家進駐計劃的模式及其與西方當代藝術運動的關係，並且探討了台灣自1987年解嚴以來，藝術家透過進駐介入到不同的社群與地方的方式，其創作如何反映出文化認同的問題。

　　藝術家進駐計畫在西方國家的模式發展非常多元，並且結合了當代藝術思潮，但是專注於非西方國家的藝術進駐計劃的出版卻付之闕如。我在博士論文研究中試圖重新定義傳統藝術進駐的概念，透過對藝術家進駐計畫如何反思台灣文化脈絡與認同的書寫，為藝術進駐計劃的論述提出另一套非西方國家的經驗模式的研究，期許能與國際間的學者有更多對話交流。這個研究在我完成博士學位之後仍持續發展，有幸於2010年獲得美國Lexington books的專書出版計劃，經歷了三年的撰寫與雙匿名審查歷程，於2013年在美國出版《為社會變遷與文化醒覺而藝術：台灣藝術進駐的人類學研究》（*Art for Social Change and Cultural Awakening: An Anthropology of Residence in Taiwan*），並於2014年2月台北國際書展為美國在台協會指定推薦展出之專書著作。2014年4月外交部出版之*Taiwan Review*，由政治大學歷史系Joseph Eaton教授以專文評介本書[7]，指出筆者

的這本書嘗試透過對藝術進駐的辯證思考，看見台灣藝術家的創作越來越走進日常生活與一般人的生活。由於藝術家進駐計劃的過程往往促使藝術家得以進入比藝術家工作室、美術館或展演空間等更多元的公眾空間，因此帶來更多與社群對話與跨領域合作的機會。因此，從藝術如何反應真實、跨越過美術館展覽空間直接與社群對話、帶來改變的力量這個角度，使筆者對於藝術的社會實踐展開了一系列的研究。

　　筆者於2010至2011年間獲邀至倫敦都會大學（Sir John Cass School of Art, Design and Media, London Metropolitian University）擔任公共藝術領域研究訪問學者，在為期一年研究期間的田野調查與資料蒐集裡，不僅看到了從美術館內走出美術館外的藝術，也觀察到新類型與暫時性公共藝術計畫成為日常生活街道上的流動風景與城市閱讀的平台，同時，這也是公民美學與社群生活的表達。筆者對西方國家與近年在亞洲各國、台灣的藝術進入社會與公共空間的實踐反思是：藝術家不僅是在透過藝術反映社會真實，更企求民眾的參與得以使藝術帶來的社會變革，從創作內涵與媒材的角度出發，公民意識的醒覺也成為社會參與性、公眾合作的藝術創作之觸媒（catalyst）。筆者這些與藝術進入社會與公共空間的相關的研究，陸續發表於倫敦都會大學的論壇會議，以及國內的藝術評論研討會中，作為與國際間及國內學者的對話，其中一部分則後續於2012年以英文出版〈真實的回返：台灣公共領域中的藝術與認同〉（'The Return of the Real'：Art and Identiey in Taiwan's Public Sptere）於雙匿名國際學術期刊*Journal of Visual Art Practice*，以及2015年發表〈擴大的界域：藝術介入公眾領域〉於國立成功大學出版的《藝術論衡》期刊。

值得注意的是，近年來的重要展覽也一再的反芻藝術與社會實踐之間的關係。2015年在台灣擁有廣大讀者而頗具有影響力，於1975年創刊的《藝術家》雜誌，在高雄市立美術館舉辦了見證《藝術家》創辦40週年特展：「與時代共舞──《藝術家》40年×台灣當代藝術」，基於對台灣當代藝術與社會文化環境變遷的觀察，將展覽從1975年到2014年的時間軸線每十年為一個主題，依序為：「1975-1984年──鄉土美術運動的浪頭」、「1985-1994年──解嚴前後的騷動與狂熱」、「1995-2004年──數位‧新時代」、「2005-2014年跨領域、零設限」。特別是展覽中與我們最接近的近十年來，即是「2005-2014年以跨領域、零設限」的子題中指出：有一個正在持續發展且值得關注的藝術創作形態即是強調社會性的參與及實踐，在近年逐漸展現強大且深刻的社群力量，作為一種以對話性、溝通協調、合作參與的藝術創作模式，試圖帶來改變的力量[8]，甚至促使政府政策的調整與改革。

　　任教於香港的中國學者暨藝術家鄭波近年來研究並出版了許多社會參與性藝術在中國發展的相關論述，他觀察到在所有華語社會中，台灣擁有社會參與性藝術最活躍的狀態，也因為一些歷史發展的趨動力而充滿能量：由於台灣在1980年代經歷了幾近徹底的民主改革，而在1990年代當公民參與的理念正值萌芽時期，政府的政策也回應了公民社會的需求，例如社區總體營造與社區文化發展等的因應措施，促使藝術家得以在政府的支持下進入不同的社區（群）創作作品；同時，因為台灣在經濟上越來越走向後工業社會，社會大眾也就越會去關注那些在地、有形的日常生活議題[9]。鄭波也同時對2014 年至2015年期間由吳瑪悧策展，梁

美萍、張晴文協同策展，且在臺灣及香港兩地舉辦的《與社會交往的藝術：香港台灣交流展》提出探討，認為這個展覽的意義並不僅止於呈現出社會性創作在台港兩地的蓬勃景象，更足以讓人感受到社會性創作這個領域近年來所爆發出的巨大能量，通過展覽及論壇提出更深層次的問題，引發更多區域性的對話、思考與實驗。鄭波指出，展出當時在展覽場外的狀態：

> 香港許多地方佔領中環的民主運動正如火如荼的發生，不少藝術家與民眾都參與在其中，創作了大量的作品，藝術與社會運動的緊密連結在展場內外相互呼應，其後佔領運動雖然已結束，但是深入社區的民主運動卻剛剛開始[10]。

這樣的一個正在發生的歷程，誠如鄭波所言：「藝術與社運的交融，對於藝術工作者，已經成為一個事實和常識[11]。」筆者認為，若以台灣為立足點，藝術回歸到真實生活與社會議題的反思，無疑地是自1990年代以來當代重要趨勢，而在亞洲區域間的對話、聯結與相互間的影響也未曾停滯。

無獨有偶的，若我們把在台灣日益受到矚目的社會實踐的藝術置放在一個全球化的語境下，則發現：近年來，在全世界不同國家與地域的社會實踐性藝術的發展正方興未艾，特別是在那些衝突與爭議的所在。維貝爾在2015年出版的《全球行動主義：21世紀的藝術與衝突》（*Global Activism: Art and Conflict in 21st Century*）一書中指出：以近年來在中東地區的「阿拉伯之春」公民串聯運動為例，藝術本身成為公眾串聯的平

台，個人可以藉此來宣告基本的權力與國家的民主，行動主義可能成為二十一世紀的第一個新的藝術形式[12]。

有鑑於此，《藝術逆襲：當代藝術的社會實踐》的書寫動機與初衷，筆者試圖更進一步去探究藝術的社會轉向既是90年代以來至今的一個重要發展，其影響力不容小覷，適逢1990年代以後在台灣的政治變遷與民主化的浪潮，也使藝術專業工作者與一般民眾經歷了內在思維與外在環境上革命性的洗禮，藝術的社會實踐自然融入在這個世代的氛圍裡，筆者從西方論述的探討出發，透過相關案例在國外的查考與許多在台灣的田野調查（fieldwork），最後又回歸到台灣的經驗來探討藝術的社會實踐，將藝術的社會參與及實踐在台灣的發展置放在一個全球化的語境下去思考、類比與對話，就詮釋學（Hermeneutics）的論點而言，從他者的經驗去省思毋寧是為了使自身可以得到更多啟發，期許為這個新興又充滿爭議的領域提出一個嶄新的視野。

除了這篇緒論，本書的第二章將探討社會參與性藝術與晚近被提出的藝術的社會實踐（social practice），由當代藝術的歷史沿革探討其背景切入，除了相關重要文獻的探討之外，也試著分析與類比在西方國家及台灣的眾多案例近年來的發展趨勢。

本書第三章〈環境美學的自我醒覺〉探討藝術介入社群、藝術的社會實踐如何喚起人們對環境議題的關懷，並重新發現在地社區（群）特有的價值，亦是本書的研究所要探討的相當核心的部分，本章所提出的論述，有部分是筆者在不同的國際研討會最初以英文發表的未出版論文講稿與案例報告，本章統整了這些參與國際研討會後交流與沈

澱後的思維。筆者於2015年受邀至日本越後妻有大地藝術祭（Echico-trimari Art Triennal）參與環境美學國際論壇與工作坊（International Forum/In Dialogue: Culture and the Environment），與來自世界各國的學者對於環境美學的議題進行多方面的交流[13]，期間發表關於台灣的藝術家社群（artists' community）如何以藝術介入特定社群與地區，尋回對在地生活的美好想像與社區價值的醒覺。本章中所謂的「環境美學」的提出，來自筆者對日本的大地藝術祭多年來的觀察，以及在環境美學論壇中與各國學者的對話的延伸思考。其後筆者在2016年於美國西雅圖參加全世界最具規模的亞洲研究機構「亞洲研究協會」（Association for Asian Studies，簡稱AAS）所舉辦的亞洲研究年會（Annual Conference of Association for Asian Studies）在「介入、參與和轉變：東亞新創意藝術實踐」（Intervention, Engagement, and Transition: The New Artistic and Creative Practice in East Asia）專題裡所發表的論文'Artistic Intervention for Environmental Awakening and Revival: Case Studies in Taiwan'則提出：民眾的「自覺」是這些藝術家進入社區的社會實踐得以永續的關鍵。

於2016年在韓國首爾所舉辦的國際美學年會（20th International Congress of Aesthetics），筆者獲得聯合國補助參與「文化與對話」（Culture and Dialogue）的圓桌討論，提出了「集體記憶與反全球化」（Collective Memories and Anti-globalization）的概念，對於介入社群的這些藝術的社會實踐，如何在全球化的浪潮下，帶來地方對於自身社群價值的認同，這些也是藝術介入社群、藝術的社會實踐之後對於在地所帶來的影響，這些在本書中，稱為是一種「自我醒覺」（self-awakening）。

晚近受到經濟快速發展所帶來的都會化（urbanisation）的影響，導致城鄉環境遭受破壞，都會地區生活品質惡化，而鄉村社區則面臨經濟發展與環境維護的兩難困境。由於對於自然環境、人文與在地社區生活的關懷，許多藝術家、策展人、建築師、設計師等不同藝術領域與非藝術領域人士的跨領域合作計劃中，帶動了在地民眾的參與，試圖喚起人們對於環境議題與在地文化的關注。綜上所述，本書的第三章將論述藝術的社會實踐所帶來的環境自覺，包括探討因為關注都會化下帶來的水污染問題而由吳瑪悧與竹圍工作室策劃的新北市「樹梅坑溪環境藝術行動」計劃，以及位於台南後壁地區，面臨人口外移嚴重、農村逐漸凋零與萎縮的「土溝農村美術館」兩個案例。

第四章著眼於從教育性觀點看藝術的社會實踐，筆者就兩個面向來看，一部份是討論「藝術的社會參與和實踐」需要如何教育以及培養藝術家對這方面的能力與背景知識？另一方面，許多藝術家在教育的實驗裡尋找到一種與社群對話與連結的方式，藝術的社會實踐有時就好比社會性的藝術教育，本章援引赫居拉、杜威（John Dewey）與偶發藝術家卡布羅（Allen Kaprow）的論述，來分析藝術的社會實踐所具有的教育取向，也側寫當代藝術家在其創作裡對此教育取向的看重。

第五章則是專注於藝術的社會實踐在區域裡的發展與對話的探討。本章對於藝術的社會實踐的案例探討或許並無法涵蓋所有現在正在東亞進行的創作計劃，但是嘗試站在自身經驗更多的去分析其在台灣與中國的在地實踐以及所帶來的影響，如此能夠邁向一個反映出東亞，特別是台灣、香港及中國獨特的歷史、政治與社會文化脈絡下的觀點，而不僅

僅只是從西方觀點去評斷非西方地區藝術特有的社會實踐。針對藝術的社會實踐，筆者也期許未來能夠將閱讀的對象多元地走向亞洲，在繼承既有的論述上，展開新的可能性。

　　本書所書寫這些藝術家或團體的藝術實踐，不僅是跨領域的，其形式不論是以新類型公共藝術、環境藝術、社群藝術、藝術家進駐計劃等各種可能的方式來進行，觀念上運用社會雕塑、社會參與性藝術或是對話性藝術的途徑（approach），這樣的過程透過社群的合作參與以及內部的對話，往往帶來在地的自然與人文環境、社會文化脈絡以及集體記憶的自我醒覺（self-awareness）的力量，形成社群意識的賦權（empowerment）。這些計劃的實踐歷程、結果與效應（effect），往往是超越藝術創作的領域，也更進一步的帶來由在地的支持和參與而促成的永續發展。這些深入社群的計劃不僅喚起人對環境的關懷、在地文化與生活品質的省思，在全球化與晚近資本主義掛帥的時代裡，其所喚起的社群價值（community value），對於人與人、人與環境關係的和諧具有活化的力量。本書的第六章，也就是最後一章，並不意在對於藝術的社會實踐的研究劃下一個句點，而是指向一個未來；誠如藝術家吳瑪悧所言：

　　當藝術公民與社會的共生關係更為緊密，且回歸對日常生活意義與價值的辯論時，它們才會使文化展現出更豐富及活潑的樣態[14]。

　　當藝術走進社會，要求活在真實裡，它所批判與質問的屬於這個

時代的問題，足以喚起不分你我的公民行動，以各種充滿創意的方式去自我表達，成為一股藝術社群的力量，這樣的藝術不是侷限在美術館裡的，而是與我們的生活與生命息息相關，也因此更加動人。

【註釋】

1　劉昌元，《西方美學導論》，臺北：聯經，1994，頁114。

2　李醒塵，《西方美學史教程》，臺北：淑馨出版社，1996，頁365。

3　洪儀真，〈藝術的脈絡與脈絡的藝術：對話性美學的社會學思辨〉，《南藝學報》，9，2014，頁 32-33。

4　吳瑪悧主編，《與社會交往的藝術──台灣香港交流展》，臺北：財團法人中華民國視覺藝術協會，2015，頁20。

5　Claudia Mesch and Viola Michely (ed.), Joseph Beuys: The Reader (Cambridge, MA: MIT Press, 2007).

6　Pablo Helguera, *Education for Socially Engaged Art: A Materials and Techniques Handbooks* (New York: Jorge Pint Books, 2011), 3-4.

7　Joseph Eaton, 'The Dialectics of Artistic Residence', *Taiwan Review* (April, 2014), 30-35.

8　參見高雄市立美術館，《與時代共舞──藝術家40年×台灣當代藝術》展覽專輯，高雄：高雄市立美術館，2015。

9　Zong Bo, 'An Interview with Wu Mali', *Field: A Journal of Socially Engaged Art Criticism*, Issus 3, Spring 2016. http://field-journal.com/editorial/kester-3 (accessed: 2016/6/6).

10　鄭波，作為運動的展覽：簡記《與社會交往的藝術──香港台灣交流展》香港站，https://www.academia.edu/11702956/作為運動的展覽_簡記_與社會交往的藝術_香港台灣交流展_2014_。

11　同上註。

12　Peter Weibel (ed.) , *Global Activism: Art and Conflict in 21st Century* (Cambridge: The MIT Press, 2015).

13　筆者於2012開始於藝術祭期間到訪越後妻有並進行田野調查與訪談，2015年參與藝術祭協同策展人前田礼（Rai Maedarm）策劃的工作坊與參訪行程，並在藝術祭期間所舉辦的環境美學國際論壇發表論文，針對台灣案例與越後妻有大地藝術祭提出對話，與各國學者交流。論壇介紹與議程：International Forum/In Dialogue: Culture and the Environment http://www.echigo-tsumari.jp/eng/calendar/event_20150801。

14　吳瑪悧主編，《與社會交往的藝術──台灣香港交流展》，臺北：財團法人中華民國視覺藝術協會，2015，頁26。

當代藝術的社會實踐[1]

藝術不是反映現實的鏡子，而鑿作現實的鐵鎚。

Art is not a mirror to reflect reality, but a hammer to shape it.

——布萊希特（Bertolt Brecht）

我想要從一位製作物件的藝術家，變成使事情發生的藝術家。

I want from being an artist who makes things, to being an artist who makes things happen.

——傑洛米·戴勒（Jeremy Deller）

一、社會美學與公眾空間

「藝術如何從事社會實踐？」更具體的說是「藝術如何反映真實？藝術如何挑戰或對抗令人不滿的社會現況，進而成為改變的力量？」，這些問題一直為當代藝術領域所關注。1960年代以來自今，當代藝術家以其創作表達了其對社會情境的看法與意識型態，藉由觀念藝術（conceptual art）與社會雕塑（social sculpture）的理念，開始挑戰傳統的藝術生產的模式，藝術離開其無目的性、美學的無利害性，走出與社會脈動隔絕的孤立角色，改變了藝術家與其觀眾的關係，並且思考如何透過藝術介入社群，這可以視為是一種社會實踐的途徑。在當代藝術的潮流中，藝術的社會實踐與介入（intervention）社群，有其觀念體系及產生的時代背景，到了1990年代，有愈來愈多藝術家和藝術團體投入其中，在形式上往往以參與性的藝術創作（engaged art）與協作藝術（participatory art）來進行。以藝術介入社群的實踐是以社會政治關係，來取代傳統藝術材料（如大理石、畫布或顏料）進行創作，並且不以傳統的物件製造為其創作的目的；從這個角度來看，重點不在物件的形式狀態，而在於藉著美學經驗，挑戰尋常的觀念與觀者的認知系統。這樣的藝術創造過程中也引發了不同社群的對話，並且使觀眾參與在藝術家的創作過程當中。

此外，若從藝術介入空間與公眾的對話來看藝術的社會實踐，我們很難不去看到當代藝術環繞在公共藝術及新類型公共藝術的發展。值得一提的是，在華人當代藝術的研究裡更有關於場外藝術（off-site art）論述[2]的提出，用以泛指那些展演在美術館與畫廊空間之外的戶外公共空

間的作品，以此試圖涵蓋藝術進入公眾領域的許多可能性，近年來公民參與（civic engagement）以及藝術的社會實踐開始被廣泛的討論，公民意識的抬頭也促使近年來的藝術家從事社會實踐性的作品計畫時對觀眾參與的部分有更多的突破。

美國策展人湯普生（Nato Thompson）在2015年出版的《看見力量：二十一世紀藝術與行動主義》（*Seeing Power: Art and Activism in the 21st Century*）書中提出，「社會美學」（social aesthetics）與「戰術媒體」（tactical media）是近年來形成與政治相關的藝術作品的兩個重要的前導性概念[3]。「社會美學」一詞概括那些連接人與人關係的藝術，它也是立即性、無懼於非物質性、並且轉向於社會批判與政治性的議題的藝術實踐，例如由知名法國策展人布希歐（Nicolas Bourriaud）在1990年代初所提出的「關係美學」（relational aesthetics）的概念，指陳那些以關係的連結、觀眾參與為基礎來完成的作品所具備的美學內涵；同時，「社會美學」也是行動的藝術，在關係美學之後有更多各種相關的術語以強調其連結的社會層面來開展其實踐性，例如新類型公共藝術、對話性藝術創作、社會參與性藝術等。社會美學往往強調的是美術館與藝術空間脈絡以外的人與人的連結，也算是一種專注於社交（social）的藝術。而「戰術媒體」則最早是在1996年由「批判藝術集體」（Critical Art Ensemble）所提出的，由於當代藝術與社會運動已經將網路世界視為一個全新的公共領域戰場，同樣的不受到美術館空間的限制，因此，「戰術媒體」可以涵蓋從獨立媒體的激進改革、文化干擾的街頭／網路游擊戰到媒體公民抗爭的實踐，足以為未來的論述與藝術創作所參與的行動

鋪陳出全新的可能。Critical Art Ensemble鼓勵創作者以各種形式（包括從非藝術的領域）快速的爭取公共領域中的發言權，即使只是短暫的發言權[4]。筆者在本書有關當代藝術的社會實踐的研究，也包括了湯普生所定義的「社會美學」與「戰術媒體」這兩個面向，然而其中有更多是專注在關於「社會美學」的論述與案例的探討。

當代藝術的社會實踐具體的擴大了藝術影響的範疇，不管是透過參與性藝術，或是用各種方式來介入公共（眾）空間（也包括虛擬的網路空間），不僅帶來了更多藝術的解放和自由、人與人的聯結，也打破了藝術與生活的藩籬，使藝術的生產成為社群生活的表達。更進一步的來說，藝術的社會實踐也間接或直接地成為改變的力量，從個人的自我意識、文化認同乃至對人與環境議題的醒覺到引發公眾參與所帶來的社會政治議題的挑戰與改革，不但顛覆了藝術的傳統對技術與材質的考量，也將過去非藝術的領域也涵納進來。長久以來，藝術的社會實踐所面對的課題諸如：美學價值與社會關懷孰輕孰重？藝術的社會實踐的倫理問題為何？藝術家的自主性（autonomy）為何？參與性藝術的創作者為唯一作者或應為共有作者權（coauthorship）？藝術家的角色扮演為何？從工作室創作到工作室外社會情境的處理有何不同等等？凡此種種，關於當代藝術的社會實踐，引起了各種不同面向的探討。本章將針對「藝術的社會實踐」的歷史與美學脈絡提出探討，畢竟「藝術的社會實踐」不能與政治運動及社會工作混為一談，實則與當代藝術發展的歷史、潮流及觀念藝術的思想體系息息相關。此外，「藝術的社會實踐」可以透過什麼樣的途徑，以及當前的發展趨勢，也將在本章中提出進一步的分析。

二、藝術的社會轉向

1960年代後期的觀念藝術家索爾·勒維特（Sol Lewitt）為當時興起的觀念藝術下過許多定義，「什麼是藝術？」這個經由數百年反覆辯證的問題，對許多「藝術家」不構成問題，但對「觀念藝術家」而言，卻是創作思考的基點。它使創作者回歸到個人與生存境態的交疊層面，從很單純的信念到很複雜的個人在一個組織結構裡的位置，藝術家創作的本質上像進入哲學思維的境界。重新思辯 「什麼是藝術？」與「推翻藝術生產模式」，經常是藝術生產過程中最具精神性與實驗性的哲思所在[5]。

對於二十世紀觀念藝術的思想轉進，藝評家丹托（Arther Danto）於《在藝術終結之後：當代藝術與歷史藩籬》（*After the End of Art: Contemporary Art and the Pale of History*）一書中，從黑格爾的思想體系中引用來支持「藝術終結之後」的論點，因為黑格爾認為在藝術歷史的歷程演進，藝術終被哲學所取代。丹托指出：觀念藝術告訴我們，「視覺」藝術作品可以不必是一個主體的形式的模擬再現，這意味著：如果我們想要知道藝術是什麼，必須從感官經驗轉向思想，也就是必然轉向哲學[6]。而「藝術終結之後」也就是「哲學之後的藝術」到底是什麼？丹托在1984年所發表的「在藝術的終結之後」，引起許多討論。他認為1969年紐約的觀念藝術家柯書思（Joseph Kosuth, 1945- ）宣稱「在哲學之後的藝術」（Art after philosophy），當今藝術家的唯一角色就是「去探討藝術自身的本質」，很符合他所支持的「藝術終結」的論點[7]。

丹托所謂的「藝術終結之後」，係指藝術提升到哲學的自我反思之後，而隨著這個問題之後，現代主義的歷史也宣告結束，因為現代主義太過偏狹，太過強調物質性，好像只關心形狀、表面、顏料等等，在繪畫和雕塑的表現上大抵都是如此。依照格林柏格（Clement Greenberg）對現代主義的定義，過去藝術所強調的模擬再現已不再重要，重要的是如何去反省和再現的手段和方法，然而格林柏格所作的，是把一種特定且狹隘的抽象風格定義成藝術的哲學真理，但藝術的哲學真理，如果找得到的話，卻必須包含任何可能的藝術形式。丹托並舉例，好比沃荷（Andy Warhol）的《布瑞洛箱》問了什麼問題？波依斯（Joseph Beuys）的藝術作品，又問了什麼問題呢？他認為，我們可以用「當代」來指稱各式各樣後現代主義，這樣一來，等於「無所不包」正是現代主義終結之後藝術的貼切定義[8]。儘管一件作品到底是不是「藝術」，對有些人來說是個核心問題，但在觀念藝術的推波助瀾下，以往現代主義者認為藝術必須與「群眾」無關的想法早就不存在了。當代藝術不再侷限於物質性的表現，藝術家轉而關心藝術的哲學、各種可能的藝術形式，賦予藝術家作為一個理念精神傳達者的角色；也因此，勒維特提出：「觀念變成了製造藝術的機器[9]。」

除了前面提到的觀念藝術之外，二十世紀前衛藝術運動的發展，以批判、自省、否定或反對為創作態度之藝術型態，一直遊走於當時已被認可的藝術（established art）的邊緣地帶，挑戰傳統及主流的藝術價值。陳泓易在〈原創、自主性與否定性的迷思——前衛藝術運動中的幾個主軸概念及其轉化〉文中提出：

我們不應該忽視前衛藝術運動本身的「運動」特質，這是明顯受到馬克斯思想影響，在創作的同時又結合思想詮釋與社會集體行動為目的的一種深具社會意識的實踐策略[10]。

　　筆者在此也可以看到這種「運動」的特質，如此深具社會意識的實踐訴求，和美學領域裡成立於1923年的法蘭克福學派（Frankfurt School）批判理論不謀而合，其代表成員之一的美學家馬庫塞（Herbert Marcuse, 1898-1979）[11]主張美學應服務於社會革命，故他自稱其美學為「革命美學」或「解放美學」，認為藝術從既有現實中創造一個不同的事實，提供永恆的想像革命運動[12]。

　　另一方面，值得探討的是，自1960年代以來，與觀念藝術的脈絡發展同時期的激浪派（Fluxus）藝術認為，藝術的社會目的大於美學目的，'fluxus'是拉丁文，意味著著流動或變化，比較是一種心靈狀態而不是一種風格[13]。激浪派藝術家的活動十分多樣化，例如舉辦多場事件或演奏會、在表演當中惡作劇等，對於高尚且無可取代的固有藝術概念而言，這些活動具有強烈的忤逆意識[14]。激浪派其中的成員之一的德國藝術家波伊斯（Joseph Beuys）的藝術理念，帶來了很經典的革命性精神啟迪，對後世產生巨大影響力，因為他的藝術創造不僅向世人展現他的作品與觀念，更認為藝術家可以透過他的行為與意念的表達來影響人群、改造社會。

三、思考＝塑造：
從個人到社會與環境的精神啟迪

　　在傳統社會的影響之下，人的生活一向深受經濟及法律因素所左右，唯獨不受藝術影響，在整個社會活動中，藝術始終居於邊緣地帶，藝術家雖擁有其特定的活動範圍，但卻僅能扮演宣傳及裝飾的角色，對社會無實質的影響力。1970年代之際，德國藝術家波伊斯提出「擴散性的雕塑理論：社會雕塑理論」（Expanding of Sculpture Theory: The Concept of Social Sculpture），以此挑戰傳統的雕塑概念，認為思考等同於塑造，而藝術家可以藉由藝術的活動提出觀念來重新塑造社會。波伊斯是在1972年德國文件大展提出「社會雕塑」理論的，他把社會整體視為一件「總體藝術作品」（Gesamtkunstwerk–Total Art），由於受到國際激浪派運動的影響[15]，他對於雕塑的解釋非常寬廣，人的思想也是雕塑，它產生自人的內在，因此，我們可以觀看自己的思想，猶如藝術家觀看自己的作品。

　　波伊斯認為藝術（包括現代藝術），在整個藝術史上未曾與社會整體發生過真正的關係，因此藝術必需離開其無目的性、美學的無利害性，走出與社會脈動隔絕的孤立角色，藉由自然科學解析性的思考方式與個人意識所激發之藝術性創造力，發揮革命性的藝術力量，改造整個人類社會。波伊斯的藝術理論提供人類社會藝術化的新思維：包括「人人都是藝術家」、「藝術即生活」、「藝術＝資產」、「資產＝創造力」等，打破藝術的學院疆界，使之不再成為少數人的專利，以實踐藝術民

主化之理想[16]。其中「人人都是藝術家」這個理念曾經引起不少爭議，也可能會被誤解，然而，它談的是社會這個軀體的改造，不只身在其中的每一個人能夠有這樣的能力，還必須參與它，如此才能促成快速社會轉型。社會性藝術，即「社會雕塑」，本身也是一種責任，而不只是去掌握有形的材料；即使建築，各種物質性如銅或大理石等媒材的雕塑，劇場演出、說話等，都需要社會性藝術這塊精神土壤，只有在這個理念裡面，人類才被視為是一個有創造性、能決定世界的生命[17]。

波伊斯肯定經由言談實現社會雕塑，例如1972年在文件大展上直接與學生及民眾們討論，這種直接透過對公眾的言談傳遞訊息的方式足以成為藝術作品。他認為，社會雕塑的形式行動＝對立＋調解＝轉變，轉變帶來療癒，相信經由藝術能夠改變歷史及現實，因為唯有藝術能夠摧毀禁忌、顛覆社會規範與反常[18]。波伊斯更進一步地說：

只有藝術能解放那沿著死線攙扶、老年垂死的社會系統所造成的壓力，解放從而建構一個作為藝術作品的社會有機體[19]。

他的社會雕塑理論不僅喚起了關於藝術家與社會之互動關係的理念，更提出了另一種藝術生產的模式。他所認為的社會雕塑中，藝術創作是一個以人為主體，從個人生命經驗的轉化擴及到社會群體認知的塑造、改造的層面，這一切都是藝術家的創作產生的成果。

波伊斯對西方當代藝術所造成革命性的震撼是無庸置疑的，他啟發了無數的藝術家與學生，其影響力還在持續擴大之中，包括非西方的藝術家也以此為典範，思索自身如何能與其所在的社會、環境與人群去進

行所謂的社會雕塑。就本書所探討的藝術的社會實踐來看，波伊斯是一個先知性的角色，而本書第四章所探討的教育性觀點，波伊斯對此也有很深刻的實踐與影響。

四、藝術的社會介入、參與、合作及對話

波伊斯的社會雕塑理論，啟發了許多藝術家從創作的立場出發，思考如何介入、參與在社群當中，納入社群成為其創作的一部分，也引發了藝術家和公眾的關係的討論，以及在這樣的著眼點上，藝術如何從事社會實踐。在美國，藝術的社會參與及其實踐根源於1960年代晚期，許多藝術家開始有這樣的嘗試，其中艾倫·卡布羅（Allan Kaprow）的偶發藝術（happening）把藝術和生活整體聯繫在一起的要求、女性主義藝術創作理論裡合作與教育理念，以及其後蘇珊·雷西（Suzanne Lazy）結合表演與教育、介入公眾等思維皆帶來影響與改變，也為藝術的社會實踐後續的發展播下種子[20]。

1995年蘇珊·雷西在其編著的《量繪形貌：新類型公共藝術》（*Mapping the Terrain: New Genre Public Art*）提出「新類型的公共藝術」（new genre public art）的概念，她觀察到：自1970年代以來，不同背景和觀點的藝術家們，以一種近似政治性、社會運動的方式創作，比較不同及特別的是，他們具有美學的敏感性。他們處理了我們的時代中最重要的課題—包括環保議題、族群關係、世代交替、社會邊緣弱勢團體和文化認同等，一群藝術家發展出一套模式，把介入公眾的策略當作是美學

語言的一部分，這些作品的結構來源不純粹是視覺性的或政治性的訊息，而比較是源自一種內在的需要，由藝術家構想，並和群眾合力完成[21]。雷西並且認為：

> 新類型公共藝術使用傳統與非傳統媒介來視察藝術，並與廣大且多樣的公眾互動、直接討論與他們生命有關的議題……它是以「參與」（engagement）作為基礎想法，在本質上應該是一種社會介入。[22]

如此的概念反映在歐美公共藝術晚近的發展上，因為公共藝術是社會場景的一部分。所謂的新類型公共藝術，它包含著對公眾性的再定義：在實質及象徵意義上的公共空間可以因為藝術介入而改變。公共藝術的設置從靜態的陳列轉向為促使事件與行動發生的場景。由於重點在藝術性於其文化界面的創造，我們可以思考其美學脈絡是藝術之社會介入（social intervention）的其中一環。在新類型公共藝術中所開發的是社區及族群等社會性的議題，而如此的面向在與特定公領域的接觸性（accessibility）乃是這些藝術工作者關心的對象[23]。

《量繪形貌：新類型公共藝術》彙整了70年代以來的藝術實踐展現與之前藝術實踐在基本概念上的差異，其中蘇西・葛伯利克（Suzi Gablik）指出，由於現代主義的美學被化約為去脈絡化的「為藝術而藝術之作」，將藝術家抽離道德與倫理的公民身份，她認為：

> 以基進的個人主義與生活保持分離的指令，現代美學限制觀眾的角色為一個無關係的觀賞者／觀看者，這樣的藝術不可能建

立社群。要建立社群，需要互動和對話的練習，把他人引進過程裡[24]。

葛伯利克用「連結性的美學」（connective aesthetics）來超越現代主義與個人主義之後的藝術樣貌。葛伯利克並且指出：

連結性的美學認為人的本質深深地植基於世界。它使藝術成為連接性的模式，並且療育，透過把人全然地開展而不只是脫離肉體的眼睛。社會脈絡在編織關係的過程因此是互動的延續，形成一種流動，而沒有觀視性的距離，沒有敵對式的命令，而是在生態系統裡互惠。……舊有的把藝術家與觀眾、創造性與非創造性、專業與非專業、誰是／誰不是藝術家的分野逐漸模糊化。[25]

不僅是新類型的公共藝術具有「連結性的美學」與「社會介入」的本質，當代有一些藝術家和藝術團體，他們的藝術實踐是為了促進不同社群的對話，放棄傳統的物件製造，這些藝術家吸收了一種踐履性（performative）、過程性（progressing）的嘗試。藉用英國藝術家旦恩（Peter Dunn）的說法，他們比較屬於「情境（context）的提供者」，而不是「內容的供應者」[26]。他們的作品涉及創造性的整合、合作性的相遇和對話，超越美術館或畫廊體制的侷限。格蘭·凱斯特（Grant H. Kester）在《對話性創作：現代藝術中的社群與溝通》（*Community +Communication in Modern Art*）一書中提出對藝術與社群對話時所帶來的社會介入的看法：

所謂「具體的介入」是以「社會政治關係」來取代傳統藝術材料，如大理石、畫布或顏料。從這個角度看，它與現代主義藝術傳承有關的是，重點不在物件的形式狀態，而在於藉美學經驗，挑戰尋常的觀念和我們的認知系統。[27]

在1960至1970年代間，許多由觀念主義藝術所引發的反物件風潮中，觀念藝術家維列茲（Stephen Willats）發展出一套合作式與對話式的藝術實踐。他的作品，以觀眾為理念基礎，他認為：

一件要顯示反意識的藝術品，其先決條件在於消除原本存在於藝術家和觀賞者之間的隔閡，讓彼此交流牽扯到某個程度，讓觀賞者成為這件藝術品的創作與感受的理念基礎[28]。

在維列茲的創造中，當藝術家的作品，試圖進入到一個社群之中，藝術的焦點從藝術家創造典範式實體作品的現象經驗上，移轉至與他共同創作參與者以及日常生活情境中的現象經驗。他提出一個社會互動的文化概念，以藝術家和觀賞者之間建立言說性的關係，來重新定義藝術[29]。對於這樣的創作，借用科勒茲（Hans Herbert Kögler）在1999年《對話的力量》（*The Power of Dialogue: Critical Hermeneutics after Gadamer and Foucault*）中所言：

這樣的結果會是一個特定社會情境中的「對話性跨界重新建構」（dialogical cross-reconstruction）或是「相互闡釋」（reciprocal elucidation）[30]。

凱斯特以對話性美學、對話性創作等概念，描寫以連結、互動相關作品都以積極介入公共議題為表現內容，對話性一直被既有的藝術界視為一種政治與社會行動而非藝術創作，因此缺乏對其進行細膩的美學閱讀與評論。凱斯特則是藉著與藝術史、美學、社會學等當代論述對話，試圖為這些新類型的藝術創作建立美學地位與正當性。[31]

相對於科勒茲或格蘭‧凱斯特以「對話性」來比擬藝術介入社群的情狀，法國藝評家兼策展人布希歐（Nicolas Bourriaud）在1998年以法文出版的《關係美學》[32]（*Esthétique Relationnelle*）一書則是首次提出「關係美學」的論述來說明當代藝術的趨勢之一是：許多藝術家透過作品邀請觀眾共同參與創作過程，並與之建立一個關係的平台，其藝術觀念強調的並非理論的探討與材質的創作，而是關係及社會脈絡構組，藝術家在當中是這個關係平台的觸媒（catalyst）。在書中，布希歐把關係美學定義為：「批判以表現、製造或者推動人的關係為基礎的藝術作品的美學理論[33]。」他認為，注重關係美學的藝術家並不是因為形式、主題或圖像相互類似，把他們聯繫在一起的是他們的理論共識與共同基礎——人與人之間的關係。他們作品的共同特徵是探討社會交換的方法、美學經驗上的相互作用、不同的交流過程及個體與群體之間的關係[34]。

布希歐在書中舉出許多藝術家的創作為例加以闡述，他使當代藝術中以「關係性」（relation）為基礎的藝術創作在美學論述的深度上更加推進了一步。這種與觀眾建立關係的作品作為一種藝術類別，其中使用的方法如共同饗宴、大家一起來、經驗分享、物件交換以及贈與等，讓原本非藝術的社會行為變成創作的一部份；關係藝術或關係美學也因

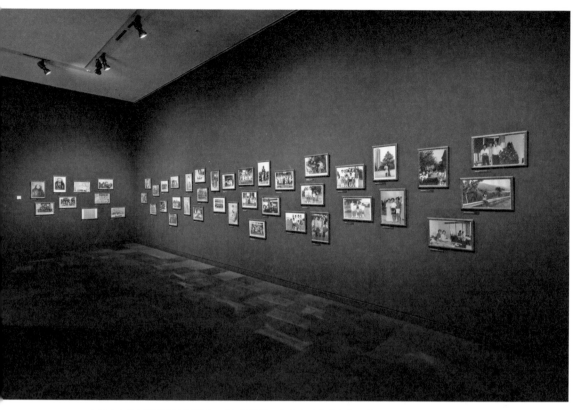

圖2-1　「李明維與他的關係：參與的藝術」展出李明維的家族照片，透過藝術家個人的連結思索台日關係。
Photo courtesy: Mori Art Museum, Tokyo（Photo: Yoshitsugu Fuminari）

觀眾的參與而成立。《關係美學》英文版 *Relational Aesthetics* 於2002年問世，本書被視為是當代藝術中與關係的連結及觀眾參與的藝術創作有關的重要參考著作，此概念廣泛被使用，用以對抗現代主義時期藝術家個人英雄主義。

　　關於布希歐所提出的關係美學，以活躍於國際間的台灣當代藝術家李明維的創作為例，李明維自1990年代起的作品以參與式的藝術為主，其廣為人知的作品包括參與式裝置、透過陌生人間的互動來探索信賴、親密、自我意識等議題；以及一對一的事件形式、創作者與觀展民眾進

行一對一的共同飲食、睡眠、對話等行為。這些計畫都基於人際間的日常互動，其形式會依不同參與者主動開創出的對話進行、對結果亦不設限。這些作品在人們每天的交流之中、轉化成各種形態。在2014年在東京森美術館所舉辦的大型個展「李明維和他的關係：參與的藝術」在展覽中透過觀照、對話、贈與、書寫與飲食串起與世界的連結（圖2-1），李明維提出：「開幕時、展覽的完成度只有40%。」[35]，從觀看到參與的層面，因為觀眾的參與，作品才得以成立；展覽期間各個作品透過與觀展民眾的各種關連性而獲得豐沛的生命、每天產生變化、進而拓展成複雜而繽紛的層次。（圖2-2、圖2-3）李明維的關係藝術省思的關聯性和連結的契機，對於「我們是如何與身邊的人們、環境、以至於寬廣的世界、歷史連結起來的[36]？」提出問題的尋索，與觀眾之間微妙關係的建立與連結——這個問題也是布希歐所提出的「關係美學」中非常本質的部分。

對於布希歐關係美學的論述，藝術評論家克萊兒・畢夏普（Claire Bishop）認為關係美學的貢獻更適用於美術館與畫廊的論述和對話的計劃，與那些看起來以「社會場域」（social field）為主體的參與式計劃，或說以對立和問題批判的態度來進行的社會實踐計劃的訴求有所不同，她發表〈對抗與關係美學〉（Antagonism and Relational Aesthetics）一文，批判關係美學只呈現美好的正面觀點，她用「關係對抗」一詞來對應「關係美學」，用此詞來區隔那些由不安與不適感所組成的作品[37]。雖然關係美學不足以全然說明那些具有社會、政治議題批判意識的參與式藝術，然而，關係美學卻「催化了關於參與式藝術更資訊充足的討論」[38]。畢

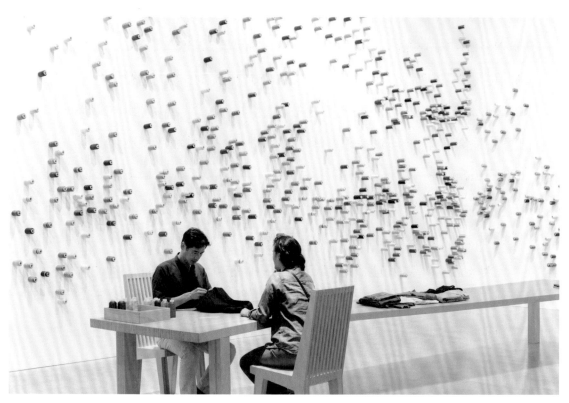

圖2-2　李明維　魚雁計畫　1998/2014　參與式裝置　圖為森美術館展出實景
Photo courtesy: Mori Art Museum, Tokyo（Photo: Yoshitsugu Fuminari）

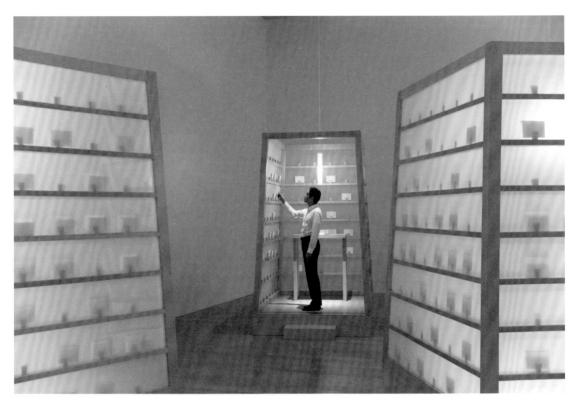

圖2-3　李明維　補裳計畫　2009/2014　參與式裝置　圖為森美術館展出實景
Photo courtesy: Mori Art Museum, Tokyo（Photo: Yoshitsugu Fuminari）

夏普認為因為關係美學的提出，有助於使原本被侷限在藝術世界外圍的社區藝術（community art），可以被藝術世界認可且自成一類，藝術創作碩士（MFA）課程裡有「社會實踐」的領域，以及其專屬的獎項[39]。

觀察比較布希歐與畢夏普所持的不同觀點，也反映出從1990 年代「關係美學」一路到2000年之後被談論的「社會參與藝術」（Socially-Engaged Art）或「協作藝術」（Participatory Art），這類藝術實踐重視的不再是一味樂觀地鼓吹大家同在一起、強調參與者與藝術家或作品彼此之間關係的建立，而是匯集政治藝術脈絡，透過交流、互動與對話的過程進一步將現實之人、事、物作為問題意識，或是進行議題的揭露批判，或是訴說個人故事，實踐「最個人的也就是最政治的」（The personal is political）的革命精神[40]。

查考當代藝術積極地介入社會的意涵，藝術史學者廖新田認為，這可以包括：即興的邂逅、環境場所關係的改寫、或非善意的挑釁[41]。關於藝術介入（intervention），在台灣也引起了許多不同的在認知上與定義上的分歧。吳瑪悧與陳泓易皆認為：「介入」一詞顯得有些霸權的政治意味，顯得強勢，語意中隱含救贖之企圖而無形中變成一種象徵暴力[42]。廖新田認為介入顯示異質的交流，並保留雙方互動下可能的結果；是一種對人群社會的態度、主張與戰鬥策略，也是一種擾動，是對單一立場的超越與批判，介入作為一有意義的行動，凸顯知識份子重視以針砭的方式參與社會、改革社會[43]。然而，吳瑪悧認為不論以「介入」、「參與」、「進入」或「投入」都難以轉譯 'socially engaged art'，不足以呈現這種藝術的多樣性，因此提出：「與社會交往的藝術」的展覽概念，強調

藝術與社會透過相遇、交往的過程可以交互碰撞出多種可能，這也是藝術與社會關係連結的各種軟性或硬性的情狀：有批判性的、有的以遊戲實驗來對話，有的是跨界合作的方式，提出創新社會的想像；有的意在藝術的延伸思考，有的意在社會實踐[44]。

畢夏普在其所著的《人造地獄：參與式藝術與觀看者政治學》（*Artificial Hells: Participatory Art and the Politics of Spectatorship*）中嘗試以「Participatory Art」（中譯為「協作藝術」，或做「參與性藝術」）來說明「socially engaged art」（中譯為「社會參與式藝術」），因為她認為：所有的藝術都是對於其社會或所處環境的一種回應，甚至是藝術對於社會所接受的傳統或固有現象的否定及挑戰而產生的，因此，有哪個藝術家作品不是參與社會的呢[45]？因為所有的藝術作品都會被觀眾觀看與體驗，那就必然會有某種程度的參與。巴布羅・赫居拉（Pabal Helguera）則認為，如果宣稱說所有藝術都是社會性的，那並無益於幫助我們去了解與分別靜態的藝術——例如繪畫和那些強調與社會互動的藝術。有鑑於此，他認為「社會實踐」（social practice）最能夠貼切的說明這一類社會參與性藝術的本質[46]。筆者於此頗能認同赫居拉的觀點，因此在本書也以「當代藝術的社會實踐」來概括書中所討論到的關乎社會參與、介入、對話以及與觀眾產生互動與連結的藝術實踐。另外一方面，本書裡所指稱的藝術的社會實踐，也不一定都會有可供觀看或辨識的具體的作品物件（object）或圖像的產生，其中所牽涉到的過程與互動性往往超越可辨識的藝術形式。那麼，若無具體作品物件的存在，社會大眾如何感知或參與到社會參與式的藝術創作？

就展覽的角度來看，2008年美國舊金山當代美術館（SFMOMA）舉辦的展覽「參與藝術——從1950年至今」（The Art of Participation——1950 to Now），共有超過40位藝術家參展，其主旨在於檢視藝術家如何與大眾合作創作。美國公共藝術機構「創意時代」（Creative Time）在2012年出版與此展覽內容相關的研究、展演與座談集《生活作為形式：社會參與藝術1991-2011》（*Living as Form: Socially Engaged Art from 1991-2011*），在本書前言中該機構主席派斯坦納克（Anne Pasternak）指出：

> 社會實踐的藝術家創造了一種生活方式來啟動社群，並且使公
> 眾對於受壓迫的社會議題有更進一步的覺醒[47]。

　　由以上的與藝術的社會參與實踐有關的展覽及論述出版可見，社會實踐的藝術所側重的不以作品的生產為取向，是其觀念、言論與公眾的互動歷程能夠產生的影響。這種派斯坦納克所指出的藝術的社會實踐對社群所啟動的「進一步的覺醒」可說是這一類型的藝術帶給我們所身處的時代的一種重要的價值，後續我也將就此觀點在本書的第三章「環境美學的自我覺醒」中將藉由對所觀察研究的案例分析提出進一步的省思。

五、藝術的社會實踐：途徑與趨勢

　　關於「藝術的社會實踐」的觀念與理論層面，在本章前述的內容中，我們討論了許多當代藝術的發展過程中與此有關的觀念藝術以及前

衛藝術的反對與批判態度、波依斯的社會雕塑的精神啟導、新類型公共藝術、關係美學與對話性藝術創作，以及晚近藝術的社會實踐，以此來綜觀其在美學及藝術史上的參考依據；而在實踐形式上，一般而言，在當代藝術中與社會實踐的途徑（approach）有關的包括如：社區（社群）藝術（community art, community-based art projects）[48]、藝術家進駐計畫[49]、新類型公共藝術、社會參與性藝術、對話性藝術、潮間帶藝術等，觀察其近年在國際間及臺灣的發展趨勢，挑戰了過去對藝術的功能，以及藝術家在社會裡角色扮演固有認知，不僅擴大了藝術活動的界域，使藝術發生的場所不只侷限在一般認知裡的藝術展演空間，也對當前的社會、文化、經濟等產生了可觀的具體影響及改變的力量。歸納以下這幾個面向是近年來發展的趨勢：

（一）藝術家作為一種文化行動者與關係的連結者

人類學者吉爾茲（Clifford Greedz）在其論著《在地知識》（*Local Knowledge*）中指出：藝術是文化體系當中的本質（essential）與基礎，文化的詮釋與書寫亦須從藝術家的作品中探討，因為從藝術中可看見該民族文化中的社會關係、規範與價值系統[50]。因此，藝術家成為文化行動者（cultural actor）的角色，而藝術也變得表面上近似人類學的樣態（quasi-anthropological）[51]。有什麼人比藝術家對於社會中各種文化的記憶、事件更加敏感易覺呢？有什麼人對於群眾比藝術家更可以帶來有關認同與多元議題的創意思考呢？吉爾茲認為，藝術家對於社會文化政治的批判更能夠提出一個全然不同的眼光[52]。

在藝術家創作過程和參與者的對話中，藝術家基於自身的訓練、過去創作的經驗來進行感受與詮釋，來到具有獨特社會脈絡、人物與傳統的特定地點或社區，在接下來的交流中，藝術家與合作居民將可能會挑戰彼此現有的感受。藝術家可能會發掘社區居民已經習慣的例行公事，挑戰他們提出不同的批判思考，而居民將可能會挑戰藝術家對整個社區的預先觀感，在有些情況下，民眾自己也具有藝術家身分的功能。在這樣觀點的交集以及作品的合力創作下，所激發的是雙方對其所涉入的環境與系統全新的看法，彼此的相互對話、影響及改變，最後所展現的成果，也好比是一件集體創作。

　　紐約觀念藝術家柯書思（Joseph Kosuth, 1945- ）在1969年提出「在哲學之後的藝術」（Art after philosophy），以及1975年提出「作為人類學者的藝術家」（Artist-as-Anthropologist），他認為當代藝術家在本質上逐漸具有知識份子的性格，藝術家成為意義及文化書寫的媒介及代理人（agency），他們所參與的文化活動就像哲學家及人類學家，在許多以藝術介入社群的活動過程中，若比較藝術家自己與觀眾的連結以及藝術作品本身透過展覽和觀眾的接觸所帶來的影響力，相形之下，在人與人（藝術家與觀眾）的關係連結上，變得更為重要[53]。由此可見，藝術力量的展現與藝術的發展，許多時候為庶民文化的建構與紀錄帶來源源不絕的能量，也使在地的文化得以向下扎根，當藝術家進入到一個社區或社群當中，藝術家以其獨具的藝術語彙，引領觀眾重新去發現其日常生活，反省其所身處的文化與環境，藝術家使和他們接觸的人們更加清楚意識到自己的處境以及創造力。

（二）藝術的進駐與介入社群帶來改變的力量

在西方國家，關於藝術家與社會參與的相關發表見於波登（Su Braden）1978年在《藝術家與民眾》（*Artists and People*）一書中，對於英國1970年代社區（群）藝術運動（community art movement）有諸多剖析，並指出民眾是創造文化的主體而非政府機關、文化政策與藝文發展應從社群藝術文化與社會大眾文化中著手進行而非只發展精英藝術（high art），此兩者之間宜平衡發展[54]。馬塔拉蘇（François Matarasso）受英格蘭藝術委員會（Arts Council of England）的委託，於1997年在一份針對藝術對社會改革的影響的研究報告《有效或裝飾？藝術參與的社會衝擊》（*Use or Ornament? The Social Impact of Participation in the Arts*）中指出：藝術的目的不是在於創造財富，而是在創造一個更穩定、自信與具有創造力及凝聚力的社會。研究成果並顯示出藝術活動不僅反映社會的變遷，社會大眾參與藝術活動更有助於建造一個自決、自我認同並具有文化創意的社會環境[55]。

英國藝術家約翰·雷森（John Latham, 1921-2006）主張藝術家不是孤立於社會的邊緣人，而應該主動參與社群並介入社會權力結構（power structure）。他於1960年代到1980年代末推動「藝術家安置團體」（Artist in Placement Group，簡稱APG），並結合其他歐洲藝術家如波伊斯（Joseph Beuys, 1921-1986）進行藝術家參與機構及社群的一連串藝術運動，其影響範圍不僅於藝術界，更包括社區、教育機關、政府公部門、營利與民間單位等。APG基於對藝術的社會功能（social function）與關聯性（context）的洞悉，認為當代藝術家長期以來持續面對著一個危

機：他們和整個工業化、體制化社會的權力結構是缺乏關聯，或者說是孤立於整個體制外的，使藝術家的影響層面與更多群眾接觸的唯一途徑只有透過作品在公共空間、美術館的展覽，以及傳播媒體的報導，但這顯然並不是一個客觀、直接了解藝術的方式[56]。因此，身為一位專業藝術工作者似乎等同於社會邊緣人。決策者固然在藝術與文化方面的政策制定有其考量，但整體而言卻很少諮詢藝術家的觀點或建議，這點和其他專業人士，如科學家、經濟學家等比起來，藝術家和權力結構（power structure）總是保有相當的距離。

雷森比喻藝術家為「意外的訪客」（incidental person），意指藝術家往往創造了一個情境（situation），並且居中觀察，以一種無形或非實質的方式去回應其所創造的情境，雷森所創的「意外的訪客」，把藝術家一詞改為聽起來感覺較不浪漫且可有可無的「意外的訪客」[57]。然而，「意外的訪客」其實有其更耐人尋味的意義；「藝術家安置團體」創始重要成員之一的史提芬尼（Barbara Steveni）解釋說：

> 「意外的訪客」作為新的文化語詞，特別適用於那些顯然有特定闡述能力的人。它也意指更廣義的創作（例如「多媒體」）以及特定的「脈絡下的藝術」（art in context）而不是指「繪畫」、「雕塑」等[58]。

如此，「意外的訪客」似乎預示了許多當代藝術家的工作，例如，他們所承接的種種社會領域裡不同工作的本質，必須大規模利用社會技能，如溝通、與人合作或協調能力，那遠遠超過為了視覺消費的物件生

產。1966年開始,雷森和其他英國藝術家成員們便不遺餘力的試圖改革藝術家與社會的關係,他們所組成的「藝術家安置團體」首次嘗試將藝術家的影響層面擴及到由社會的範疇所取代,其所面對的機構如政府部門及工業、公司團體等,而非同以往多侷限於藝術機構,透過將藝術家安置(placement)於公共機構中從事藝術創作或其他事務的合作參與,顛覆過去傳統對藝術家的認知:藝術家是置身於社會之外,專心於工作室中從事創作的特定族群,無疑的,這樣的活動過程當中,藝術家往往必須與其贊助人、合作人及觀眾進行溝通協調,通常可能是政府官員、國會議員、公司管理階層、員工或其他不同領域的專業人士,如科學家,技術人員等。 而其間所指涉的議題,也不再是只有傳統認知的藝術;它可以是環保、都市計劃、科技、公共行政等多元化議題,透過藝術家的概念得以呈現,而這也是另一種創作的模式。

「藝術家安置團體」的重要宣言「關係脈絡即是作品的一半」(Context is half the work),揭示了跨領域的對話與關係聯結即是創造的歷程,而創造的歷程與結果等同的重要。「藝術家安置團體」 相信在藝術家進駐到這些非典型的藝術機構的過程當中,藝術家的角色扮演由一個外來者(outsider)巧妙地轉換成為熟知內情者(insider),並且是一個 「創造力的人力資源」[59],提供藝術家的創意思考給另一個完全不同的社群或組織,對兩者而言既是一種挑戰,同時激發了雙方的創造力,帶來的不是衝突而是正面的意義與更多的潛能,此外,也帶來藝術家和觀眾互動方式與場域的多元性,不再只限於傳統的美術館展覽。

1960年代後期開始,「藝術家安置團體」的崛起跟其成員的主張與

當代藝術激浪派運動（Fluxus）跨領域的理念有關，希望能創造一個平台促使其成員與不同領域及機構部門產生對話與討論，使藝術家的構想能夠進入到更多非藝術機構，得以深入到社會脈絡（social context），進而轉化藝術的功能為「做決定」（decision-making），顯然指的是藝術家應該參與在決定社會日常生活的運作當中[60]。1989年，「藝術家安置團體」為了跟英國藝術委員會（Arts Council of England）的藝術行政管理人員所指稱的藝術進駐計劃有所分別，將「藝術家安置團體」更名為「組織與想像」（Organization and Imagination，簡稱O+I）；他們稱此組織為一個獨立性、國際性的藝術家計劃、連結顧問（network consultancy）與研究機構，其組織的成員包括一些不同領域的知名藝術家、政府官員、政治人物、科學家與大學教授等，他們所提出的宣言清楚地揭示了藝術與藝術家在社會的功能與角色扮演須重新被定義，例如「藝術能帶給社會的貢獻即是藝術」——主要是在思想上提供社會各層級組織不同的建議，而非工具性的技術與作品的生產製作[61]。雷森為「藝術家安置團體」所提出來的藝術家作為「意外的訪客」，在概念上轉換了個人式的認同：不管是藝術家、理論研究者、政治家等，使其得以進入到個人所參與的關係聯結中，進而帶來轉化與影響[62]。

　　從1960年代到1980年代末，這個由藝術家發起並主導的「藝術家安置團體」在二十餘年間活動的範圍包括英格蘭、蘇格蘭及其他歐洲國家，發展成為一個跨國的藝術家合作計劃，也引發了許多熱烈的討論及迴響，例如藝術家波伊斯就曾與約翰·雷森進行多次對話，並參與其在德國所進行的活動。直到近年來「藝術家安置團體」在英國成為歷史重

新思考的焦點，因為雷森於2006年過世，以及「藝術家安置團體」檔案館於2004年落腳在倫敦的泰特美術館現代館（Tate Modern），部分也是因為年輕世代的藝術家與策展人發現他們以介入、抵抗為基礎的活動，或統稱之為社會實踐，和「藝術家安置團體」的活動有類似之處，因此，提供了極具參考價值與貢獻的典範[63]。

回顧APG在英國崛起的這一段歷史，可以發現另一個值得探討的部分，就是其在時間上與英國1970年代的社區（群）藝術運動有所重疊，兩者甚至是相互輝映，儘管同樣是具有介入參與到公眾、團體組織的意圖，這兩種形式都是在嘗試重新思考藝術家在社會裡的角色，但是其強調的重點與觀念卻有所不同。社區（群）藝術運動在英國的誕生其實是橫跨歐州和北美洲的國際潮流之一，旨在促進「業餘創作」的民主化和推廣，增加弱勢觀眾接觸藝術的機會。如果說，「藝術家安置團體」將藝術家擺在決策單位的神經中樞位置，那麼社區（群）藝術運動作為社會行動主義的草根性層次，它所操作的脈絡比較接近平民與弱勢。約翰・華克（John Walker）認為，「藝術家安置團體」覺得有必要駁斥他們是「社區藝術」的組織、「駐點藝術家」架構下的機構、或者以幫助藝術家為宗旨的說法[64]。儘管如此，因為歷史上的「藝術家安置團體」比較具有挑釁及激進的意圖，啟發了當今的許多標榜觀念的介入與抵抗的藝術進駐計劃。「藝術家安置團體」因此樹立了英國的「藝術家進駐」在當代藝術創作中的重要參考典範之一。畢夏普在其著作中比較了藝術家安置計畫與社區（群）藝術在英國的發展脈絡，她特別指出：

這些發展代表1960年代後期和1970年代對於藝術家的社會地位

的重新思考的兩極：其中一方面是以公司和政府單位去安置藝術家，另一方式則是由個別藝術家擔任促進「販夫走卒」的創造力角色[65]。

而在兩者的實踐層面與關心的對象，兩者也是站在不同立場，畢夏普歸結其所試圖影響及改革的切入點，提出進一步分析：

「藝術家安置團體」所關心的，毋寧是如何影響企業和政府架構的思考，而不是直接幫助在裡面工作的人。相對的，社區（群）藝術運動的意識形態動機，正是環繞著這些被邊緣化的人們，試圖透過參與式創意實踐，透過和菁英文化階級的對抗去幫助他們…它支持藝術作品的參與和共同作者的身份……對某些人而言，它也是社會和政治變革的有力媒介，提出參與式民主的藍圖[66]。

這一段關於「藝術家安置團體」與社區（群）藝術發展歷程的比較，跟本書所探討的藝術的社會實踐相對照之下，可以看到許多前述兩者帶給當代藝術之社會實踐的影響與延伸思考，「藝術家安置團體」是沿著二十世紀當代藝術的歷史前衛主義精神與觀念藝術及激浪派的脈絡發展而來的，社區（群）藝術的旨趣則與當代藝術的關係在學術或歷史文獻中很少有批判性作品，關於以社區為基礎的視覺藝術的分析，大多是關於地方性的特定計畫的報導，但是社區（群）藝術在態度上很接近現代社會投入式藝術的工作定義，他們強調的是社會歷程而不是結果，

還權於民、由下而上的文化生產，有時也採取比較激烈的非法侵佔空屋（squatting）行動，兩者都為當前的社會參與性藝術實踐論述的基礎與途徑（approach）帶來參酌依據。

時至今日，「藝術家進駐」的觀念在英國被廣泛的接受並推廣，其中尤以「駐校藝術家」最為普遍，其施行遍及中小學及大專院校，其他如藝術機構、畫廊、美術館裡的藝術家進駐計劃也是常見的例子，這些藝術家進駐計劃多半具有藝術教育的性質，藝術家往往在計畫中被要求需要與學校裡的美術老師合作，或在美術館裡創作一系列的作品或進行藝術工作坊（workshop）以回應當期的展覽，以藝術教育的方式去影響觀眾、帶來對話與聯結，對於此類型的進駐計劃，藝術家的反應因人而異，有些藝術家認為基於經濟的考量，他們會去參與此類活動，但其本身對藝術家的創作幫助不大，然而，有更多藝術家認為透過形式多元的藝術進駐活動，他們得以和不同的觀眾對話，深入社群與各種社會機構，使他們的藝術創作產生了無限的可能性，它也可以是一種間接、和緩的社會改革（social transformation），或是異文化交流（cultural exchange）的機會，帶給藝術家在創作上潛能的激發及突破，凡此種種，都是藝術進駐計劃讓藝術家趨之若鶩的原因。

在臺灣，藝術家進入、參與到社群生活裡，首次引起各領域較多的討論，可說是由於藝術村與藝術家進駐計畫在1990年代後期以來的發展開始，而在2006年起，文建會頒布實行「公共空間藝術再造補助計劃」納入文化政策中開始受到重視，其中也涵藏了對藝術活動得以活化老舊的閒置空間並為世代交替之際的蕭條社區注入活力的期待。到2008年改

為「藝術介入公共空間補助計劃」，促成藝術家與社區合作，以藝術作為平台，共同與社區居民一起進行社區空間的改造與提升。然而，1990年代後期以來，在各個地區性藝術村與藝術家進駐計畫的發展過程中，藝術家如何進入社群的問題時而引起爭議，使得一些藝術家醒覺到：以獲取創作工作室及贊助的制式的藝術村與藝術家進駐計畫的考量，事實上有所限制，亦非其創作的本質。當藝術家的創作在接觸社群或特定地區，試圖探索「藝術的社會實踐」觀念時，逐漸體認到唯有當藝術家的創作與社群的關係互為主體時[67]，才得以更加深藝術家與其進入的社群的關係，當藝術的感染力進入了日常生活的街道中，在此過程中普羅大眾自覺的或不自覺的成為藝術家作品的一部分，甚至一起加入藝術家的行列，帶來改變的力量。

自2014年起文化部「藝術浸潤空間補助計畫」[68]，其公告內容提出：

> 將藝術美感融入公共生活空間，使藝術文化於民眾生活中生根，鼓勵藝術家與民間團體在公共空間中從事藝術活動與藝術作品設置，藉以啟發地方美學意識……以藝術為媒介進行美感環境營造，經由藝術團隊與在地居民溝通合作，改善現有公共空間，美化整體視覺景觀或提升公共設施美感，塑造具有在地意義的美感環境……藝術媒介可包含但不限於下列領域：影像、聲音、文字、網路、繪畫、雕塑、裝置、新媒體、表演、教育劇場等，永久性或暫時性設置均可。執行地點以縣市鄉鎮之大區域公共空間為主。[69]

以上這一系列文化政策的發展，都可以看出對於「藝術與公共空間

的營造」方向上的思考，但是近期則是修改字面上具有些霸權的政治意味，顯得強勢「介入」一詞，改以「藝術浸潤空間」來支持藝術家以創意來構思，邀請民眾合作的方式，共同打造與經營公共空間，藉以啟發地方美學意識。

（三） 從在地歷史與文化的省思到集體自我的認同

如同當代藝術理論學者福斯特（Hall Foster）所言的「作為民族誌研究者的藝術家」（Artist as Ethnographer）[70]，揭櫫了許多當代藝術家以一種近乎民族誌研究的方式與藝術機構、策展人或其他藝術家合作，進到某些地區與社群，進行特定場域（site-specific）作品的創作；利用這樣的機會去重新挖掘那些被遺忘的歷史或在社會中受到壓抑、不被重視的弱勢族群的心聲；又或是次文化對主流文化與價值的顛覆；就像民族誌學者一樣去採集資料、重組拼貼、詮釋符號、研究文化等，這似乎也成為當代藝術家早已慣常的活動，而藝術家帶來創作變革的場域，也是社會變遷的場域。這樣的趨勢發展，使藝術家不僅只是如1934年歐陸哲學家班雅明（Walter Benjamin）所提出的「作為生產者的作者」（Author as Producer）[71]，也是帶來改革的工作者，而且更進一步的如同民族誌研究者般，成為「意識形態的支持保護者」（ideological patronage）[72]。這些發展與潮流在歐美國家始於1970年代之際，例如前面提到的藝術家雷西所重新定義的新型態公共藝術即是以社會介入（engagement）為本質[73]，很多時候，在這些藝術家雖然只是一段時間的進入到某一社區，但是也同時嘗試田野調查，在地文化故事與物件的採集，讓他們的作品能夠與在

地的歷史記憶、文化與居民的日常生活產生更實際的連結。

　　就藝術的社會實踐在台灣的發展歷程來看，龔卓軍在〈當代藝術，民族誌者羨妒及其危險〉一文中也借用福斯特的論述，提出「當代藝術的民族誌轉向」的看法，以此來分析台灣當代藝術的論述方式的多樣化。他指出：

> 人類學本身具有公認的跨學科領域特質，對語言、圖像、音樂、儀式、身體、性別、政治、歷史、宗教、思想均有得以介入的通道，而這種跨域特質又是當代藝術與評論追求的基本價值⋯近年來民族誌所彰顯的自反性與自我批判，更讓民族誌方法顯得迷人，對當代藝術而言，又有什麼方法可以像民族誌一樣弔詭，既不停地朝向某種浪漫、難以企及、邊緣化的他者，同時亦可以不斷返身於創作書寫者自身，以自反、自我批判的方式，強化自我的創作書寫者位置呢？�⋯⋯就台灣現實處境中的國族、亞洲與全球化處境而言，民族誌方法切合了當下世界快速的流動性與對話狀態，最起碼可以用方法學上的隱喻或寓言，以締造某種跨越國族、國界、陌異者歷史經驗藩籬的後設敘事。[74]

　　關於藝術家的創作的人類學與民族誌取向，近年來像是姚瑞中與「LSD失落社會檔案室」合作的「海市蜃樓」蚊子館全台踏查計畫，將閒置的公共設施，以影像和文字，如民族誌的方式，加以呈現、出版，形成社會與政治效應；以及吳瑪悧的「嘉義北回歸線環境藝術行動」、

「樹梅坑溪藝術行動」、「舌尖上的旗津」及「鄉關何處──高雄眷村三部曲」，所涉及的在地田野調查暨展覽計畫，紀錄片、攝影如侯淑姿的「望向彼方──亞洲新娘之歌」、錄像藝術等相關的例子更是不勝枚舉，在創作兼書寫方面，高俊宏的創作《廢墟影像晶體計畫》與2015年出版的《諸眾：東亞藝術佔領行動》皆有不同程度的涉入。這些作品有一些是對於特定地區的持續觀察與介入，過程中邀請在地社群的參與，一起進行在地歷史及文化的踏查與省思，也能夠喚起參與社群集體自我認同的醒覺。

策展人陳泓易在「嘉義北回歸線環境藝術行動」的策展經驗裡觀察到：

> 對於一個勞動人口流失、資源流失，社區價值向下沈淪的邊緣
> 化社區而言，社區不再成為其努力的目標，只有重新拾回居民
> 對自己的自信心才有可能蘊釀活化的可能[75]。

如何讓藝術成為活化的動能，讓社區居民看見社區的價值，就顯得重要而過程卻也是不容易的。在藝術家進入到一個特定的地區與社群時，與在地居民的彼此互動與其角色定位是特殊而值得探討的。藝術家從最開始促使藝術作為文化的詮釋者，之後在當在地居民也參與在創作中時，藝術家的身份更轉化為當地居民啟發對話者、教育者，其猶如藝術教育的過程，也使在地居民開始去醒覺自己也可以有藝術創作者的身份，進而書寫及表達對自己社群的文化及環境的看法。

（四）文化創意產業的結合

在藝術介入社群與社會實踐的過程，除了帶來在地文化的省思、集體自我的認同與改變的力量，往往當藝術家進入到不同的社群中，他們需要親自去走訪特定的地點，與其他人見面討論，或以活動的方式來呈現其創作；過程中或許還會經歷一些天災人禍的考驗，然而，一些藝術家還是得以克服那些原本意想不到的困難而創造出品質極佳的作品，透過這樣的方式，有許多藝術家的作品反映了地方特色產業的背景或地方風土與人物、歷史故事等，他們不僅說明也表現了藝術家在社區介入及民眾參與的價值，以及藝術活動在一個地區的世代交替過程中所扮演的重要地位。因此，在很多情況下往往藝術家的作品及活動也結合當地的產業，帶來新的創意與價值。

就本章前面提到的英國的社區（群）藝術來看，其發展在反映戰後英國的社會與經濟變遷、大眾文化，以及不同年代的文化運動或次文化，無疑的具有密切關聯。英國在1970年代以來普遍興起社區（群）藝術運動，以及其後的數十年中由藝術家自主性發起或由各地藝術委員會（arts council）所資助的藝術家進駐計畫（artist-in-residence schemes）的影響下，顯示當代藝術家創造力的價值，以及他們在英國社會大眾的生活中所可能帶來的影響力[76]。

在藝術介入社群作為社會實踐的過程中，帶來許多文化創意產業的結合與開發，成為另一種趨勢，在近年來成為不同屬性社群的興趣，不管是主動性的尋求藝術帶來產業創意與價值的提升，或由藝術家尋求進入社群生活，進而然去關心與當地文化相關的產業，並融入其創作中，

圖2-4　承載著二次世界大戰歷史與神風特攻隊記憶而具有神秘色彩的花蓮松園別館,已改建為展演空間。
(攝影:董維琇)

藝術作為一種社會實踐並帶來文化創意產業，普遍受到認同，也是目前在台灣以藝術介入社群的活動中所關心的面向之一。

然而，一味將藝術產業化、商業化卻忽略藝術文化的深耕所可能帶來的危機，在此是需要省思的。畢夏普在討論與社會協作實踐的藝術有關的創意與文化政策時提到：「透過關於創意的論述，孤高偉岸的藝術活動被民主化了，然而現在這個論述導向商業，而不是波伊斯[75]。」若是藝術與觀眾的溝通被商業世界據為己有，大量的生產與複製只有扼殺了藝術的想像與創意。另一方面，許多原本破落的地區，若因為藝術的「活化」而帶來復甦，隨之而來的是政府資金或開發商的快速重建，驅趕了原本在地的藝術家社群與住民，進而導致的仕紳化（gentrification）現象，以及缺乏社群治理（community governance）與對話的過程，並不能保存與培養在地文化。這是目前藝術的社會實踐與文化創意產業相結合所可能面臨的問題與困境。

以台灣為例，這樣的現象有可能發生在目前全台灣許多自2000年以來開始由閒置空間或具有歷史意義的空間所改造的各種藝文空間與文化園區，例如台北華山1914文化創意產業園區、松山文創園區、花蓮松園別館（圖2-4）、高雄駁二藝術特區（圖2-5），以及各類藝術村、藝術聚落、創意叢集，例如台北國際藝術村、寶藏巖藝術村；台南的藍曬圖文創園區（圖2-6）、水交社工藝聚落（圖2-7、圖2-8）等，皆不同程度的與文化創意產業相結合。這種閒置或歷史空間的文創化，可能產生一些隱憂，高俊宏認為：

以往台灣的閒置歷史空間，今日大多轉向品味化的仕紳美學空

圖2-5　高雄駁二藝術特區貨櫃藝術節現場。（攝影：董維琇）

圖2-6　台南藍曬圖文創園區。（攝影：董維琇）

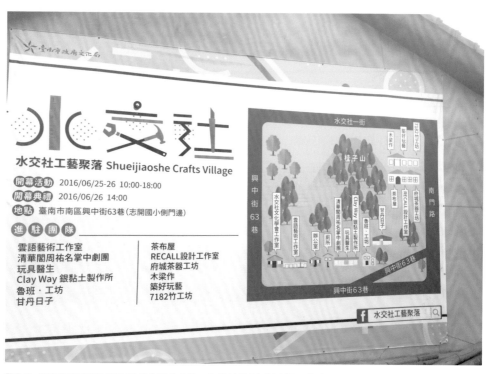

圖2-7　過去為空軍眷村所在地的台南水交社，在眷村部分拆除與遷移之後，目前有部分作為水交社工藝聚落。（攝影：董維琇）

圖2-8　台南水交社工藝聚落之藝術家工作室。（攝影：董維琇）

間，被納入「公民美學」狹隘的「文化理容」邏輯裡。公民美學所主張的美適性（amenity）並非不好，就像我們會為了保持秩序而整理房間一樣。但是由上而下的「清潔式美學」總是具有爭議。文創導向的政治化、產值化，使美學成為私有化最佳的工具[78]。

例如剝皮寮或寶藏巖等歷史空間經過改造後，從歷史建築、老兵眷村變為中產階所喜愛的「文化襲產」（cultural heritage，或稱「文化遺產」，）到最後所有空間通通變成藝術村、博物館或文創基地等消費場所的模式[79]；原本修建、保存歷史建物是立意良好，但是，在台灣，有計劃性的將廢墟修好了，馬上轉手拱讓給以營利為核心價值的廠商，改成與建物歷史關聯性非常脆弱的咖啡廳、紀念品店，這樣的例子也屢見不鮮。有鑑於此，藝術的社會實踐若是走向與文創產業結合的途徑，有些地方早已為藝文界人士所詬病，倘若只有產業的考量但失去了文化的深度與靈魂，是否最後能夠保有藝術的自主性而不至過於導向商業取向，是目前許正在進行的計畫所不容忽視的。

（五）從空間轉向以人為主體的考量

呂佩怡在國家文藝基金會的研究計畫〈轉向「藝術／社會」：社會參與藝術實踐研究〉中分析：

社會參與藝術的兩個基礎概念：「社區／社群」（community）與「公共／公眾」（public）出現於80年代末，實踐於90年代，

並於兩千年之後結合、深化、轉向[80]。

　　筆者觀察90年代以來國內及國外的許多藝術家涉及公共空間及社會參與的創作，不管是透過社群藝術、各種傳統與新類型公共藝術或是藝術進駐計劃的形式，若只是將著眼點置於空間、硬體的介入，其過程與結果很難與公眾產生共鳴，更遑論有永續性的可能，若是無法清楚「誰」才是空間中的主體，也難免產生爭議。以1998至1999年間在鹿港的「歷史之心」裝置藝術展為例，其目的原本是針對政府計畫拆除歷史建物日茂行所引起的搶救古蹟的議論，而欲求更廣泛的喚起居民對於古蹟建築的認同感，但由於藝術家觸犯以民間信仰為中心的在地社群的禁忌，有部分參與之創作暗指宗教的斂財行為，以挑釁居民的態度出現，造成藝術家、策展人方面與當地居民之間雙方的對峙，曾引起喧然大波，論戰藝術或公眾何者為主體。「歷史之心」策展人之一的黃海鳴其後也對此提出省思：

> 這個展覽讓我見識到群眾的力量，因此要挑動潛伏社會力量的時候，應該非常的小心。改變社會需要逐漸引發當地成員的參與，以及從內部來改變。沒有大量內部的參與是不可能成功的[81]。

　　此衝突事件對藝術界的衝擊很大，2000年之後在台灣不論是公共藝術，或是特定場域藝術（site-specific art），逐漸調整方向從藝術介入「空間」轉往重視「人」（居民／觀眾／大眾），公共性、民眾參與成為必要條件與重要的支持力量[82]。綜觀1990年代以來西方藝術思潮裡新

類型公共藝術、社會參與性藝術或是協作藝術等訴求社會實踐的理念，皆是以人與人，人與文化，人與環境等的互動、關係的締結與對話為前提考量，並且奠基在既有的公共／公眾的基礎之上，也因此為社群的民眾或是具有自主性的公眾作為參與主體提供了更深入的參考依據。

六、擴大的藝術實踐：從觀看到行動參與

「我欲證明，唯有靠藝術才能創造未來。此時我當然已將藝術的觀念擴大，我談的是關乎創造力與自決權——亦即在每個人的心中，自己作決定的可能性。」

——約瑟夫·波伊斯（Joseph Beuys, 1921-1986）[83]

藝術與社群或公眾關係的連結與互動，在過去，往往透過美術館、博物館、演藝廳作為藝術家的展演空間與社會性藝術教育的中心，由於其具有典藏、展演與推廣教育的功能，得以作為一個藝術與社群互動的平臺，但是藝術與觀眾仍然是保持特定的距離。近年來，傳統的藝術創作（生產）、消費與展演的模式，受到自1960年代以來西方當代藝術運動的挑戰，藝術不僅具有批判精神與主動扮演一個社會介入的媒介，帶來變革，也使得藝術和社群生活產生更直接的連結。

從美感教育的角度來看，透過藝術的社會實踐所帶來的各種活動，美感經驗真實的融入在觀眾的日常生活情境裡，除了透過各種藝術形式的欣賞外，觀眾還可以透過與藝術家的互動，參與藝術家的創作過程，藝術對社群的介入，將持續展現其創造與串聯的能量。與藝術家面對面

接觸、合作參與創作，帶來對自我生命省思、社會與政治議題的批判、集體的認同、對身處環境的想像，以及藝術的認知與感動，對許多人而言可能是一生當中彌足珍貴的經驗；從「文化公民權」的認知學習到「公民美學」[82]的孕育、公民藝術行動的參與實踐，凡此種種，或許很難立竿見影，所需要的是持續將美感經驗與對社群的關懷帶入民眾的日常生活、社區與環境中，面對未來世代，相信藝術的社會實踐將扮演著相當重要的角色。藝術活動不應只是在音樂廳、美術館、戲劇院等場所被狹隘的欣賞；藝術其實就在我們的日常生活當中，當藝術活動與藝術家更自由解放時，我們可以對自我的文化與形象更了解、透過藝術來表達與反省自我，讓每一個活動參與者自己就是藝術的一部分，畢竟人與具有創意的活動才是解決問題以及文化藝術生產的主體。

藝術的社會實踐在今日關心的不是一種與觀眾互動的表面形式，而是將藝術帶入日常生活中，走入地方與社會，如同波伊斯所言，這是一個擴大的藝術界域，在不斷地與社群的對話、交往、合作的過程中，特別是面對當前的全球化、都會化發展下的環境議題以及不同的區域發展；得以看見生活與環境中更加真實的面相——包括那些隱而未現的危機。當藝術家摸索著如何開拓藝術在人與人、人與地方、人與環境、人與社會國家之間作為再現與媒介溝通的能力，也賦予個體與社群以一種嶄新的能動性，以富有想像力的方式揭露社會議題，或是將歷史與文化轉化為可感知的對象，促成重新的學習溝通與價值的建構，有助於可見與不可見的新公眾空間（public sphere）的創造，這是藝術帶給我們這個時代新的、富有潛力的文化動力。

【註釋】

1　本章之部分內容來自於筆者於2013年國立臺南大學藝術學院出版《藝術研究學報》所發表之〈藝術介入社群：社會參與式的美學與創作實踐〉一文之改寫及論述的擴充。

2　Lu Pei-Yi ,'What is off-site art?, *Yishu: Journal of Contemporary Chinese Art*, Vol.9, No.5 (Sep/Oct 2010) , 7-12.

3　Nato Thompson, *Seeing Power: Art and Activism in the 21st Century* (New York: Melville House Publishing, 2015), 17.

4　Thompson, *Seeing Power: Art and Activism in the 21st Century*, 20.

5　高千惠，〈不是為反對而反對的批判立場──當代觀念行為藝術的生存矛盾與批判態度〉於《當代藝家之言》2004夏季刊，臺北：當代藝術美術館，2004，頁35-48。

6　Arthur, C. Danto 著，林雅琪、鄭慧雯 譯，《在藝術終結之後：當代藝術與歷史藩籬》，臺北：麥田人文，2004。

7　同上註。頁41。

8　同上註。頁39-43。

9　Harrison, C. & Wood, P., *Art in Theory*1900-1990 (Oxford: Blackwell, 1992), 841.

10　陳泓易，〈原創、自主性與否定性的迷思──前衛藝術運動中的幾個主軸概念及其轉化〉，《台中教育大學學報：人文藝術類》，2015，29（2），頁1-21。

11　馬庫塞的美學思想建立在對資本主義社會的分析與批判基礎上，是法蘭克福學派（Frankfurt School）重要代表性學者之一，由於他的著作觸及許多資本主義社會的現實問題，是少數在世時對其時代已具有很大影響力的思想家。

12　李醒塵，《西方美學史教程》，臺北：淑馨出版社，1996，頁601-606。

13　黃麗絹譯，Robert Atkins著，《藝術開講》，臺北：藝術家，1996，頁80。

14　蔡青雯譯，慕哲岡已著，《當代藝術關鍵詞100》，臺北：麥田，2011，頁42。

15　陳其相等撰文，何政廣主編，《波伊斯》，臺北：藝術家，2005。

16　同上註。

17　Heiner Stachelhaus著，吳瑪悧譯，《波伊斯傳》，臺北：藝術家，1991，頁115。

18　同註10。

19　Joseph Beuys,"I am Searching for Field Character", 1997。引自李俊峰，《活化廳駐場計畫AAiR 2011-12》，香港：活化廳出版，2014，頁5。

20　Pablo Helguera, *Education for Socially Engaged Art: A Materials and Techniques Handbooks* (New York: Jorge Pint Books, 2011).

21　Suzanne Lacy編，吳瑪悧等譯，《量繪形貌：新類型公共藝術》，臺北：遠流，2004，頁27-28。

22　同上註，頁28。

23　同上註。

24　同上註，頁104。

25　同上註。

26　參見Grant H. Kester 著，吳瑪悧等譯，《對話性創作：現代藝術中的社群與溝通》，臺北：遠流，2006，頁14。

27　同上註。頁17。

28　同上註。頁148。

29　同上註。頁149。

30　參見Grant H. Kester 著，吳瑪悧等譯，《對話性創作：現代藝術中的社群與溝通》，臺北：遠流，2006，頁153。

31　同上註，頁7。

32　Nicolas Bourriaud於1998年出版之《關係美學》Esthétique relationnelle原作為法文，其後被翻譯為許多不同語言，英文版則於2002年出版，本書被視為是當代藝術中與關係的連結及觀眾參與的藝術創作有關的重要參考著作。

33　Nicolas Bourriaud, *Relational Aesthetics* (Paris: Les presses durel, 2002), 14.

34　同上註。p.41

35 森美術館／李明維與他的關係：參與的藝術——透過觀照，對話，贈與，書寫與飲食串起與世界的連結，http://mori.art.museum/china/contents/lee_mingwei/index.html。（登入日期：2016/8/10）。

36 同上註。

37 Claire Bishop, 'Antagonism and Relational Aesthetics', *October* (Fall, 2004), 51-79.

38 Claire Bishop, *Artificial Hells: Participatory Art and the Politics of Spectatorship* (London: Verso, 2012), 2.

39 同上註。

40 「最個人的也就是最政治的」（The Personal is political）為女性主義的經典名言，後來成為許多女性主義及學生運動被廣泛引用的宣傳口號。最早出現在1970年出版的《第二年的備忘錄：女性解放》（*Notes from the Second Year: Women's Liberation*）一書中，「最個人的也就是最政治的」（The Personal is political）作為其中一篇論文的題目，作者為Carol Hanisch，但是本文作者否認這是她所創始的名言，當時的本書編輯Shulamith Firestone，以及Anne Koedt才是「The Personal is political」這個標題的提出者。

41 廖新田，《藝術的張力：台灣美術與文化政治學》，臺北：典藏，2010，頁182。

42 陳泓易，〈當居民變為藝術家〉，於吳瑪悧編，《藝術與公共領域：藝術進入社區》，臺北：遠流。頁115。

43 同註41。

44 吳瑪悧主編，《與社會交往的藝術——台灣香港交流展》，臺北：財團法人中華民國視覺藝術協會，2015，頁20。

45 Claire Bishop, *Artificial Hells: Participatory Art and the Politics of Spectatorship* (London: Verso, 2012), 1-2.

46 Pablo Helguera, *Education for Socially Engaged Art: A Materials and Techniques Handbooks* (New York: Jorge Pint Books, 2011).

45 Claire Bishop, *Artificial Hells: Participatory Art and the Politics of Spectatorship* (London: Verso, 2012), 1-2.

46 Pablo Helguera, *Education for Socially Engaged Art: A Materials and Techniques Handbooks* (New York: Jorge Pint Books, 2011).

47 Nato Tompson, *Living as Form: Socially Engaged Art from 1991-2011* (New York: Creative Times, 2011), 8.

48 關於英文的community Art，或community-based art projects，字面上一般翻譯可為「社區藝術」，強調其對具有特定文化、意識型態的地區的介入，但近年來更強調的是對特定人群的介入，不一定指涉的是地區，如婦女、同志、青少年、次文化社群等，因此翻譯為社群藝術，更能凸顯這個跨越區域的、社群介入的意義，因此在本文中與'community art' 有關的內容，大多以社區（群）並列來呈現，強調其對地區與社群介入的兩種屬性。

49 藝術家進駐計畫（artist-in-residence schemes）在臺灣常見的其他翻譯為「藝術村」，但其在英國的進行方式有更多元的形式，在觀念上有的是由單位或政府機構來邀請藝術家進駐，並資助其創作，其過程比較像是給與藝術家一個研究發展的機會，或是對民眾的藝術教育，但也有許多案例是藝術家自主性較強的情況，主張藝術介入、社群互動，本文採取「藝術家進駐計畫」之翻譯，因其較符合歐美實際的情形與英文的原義。

50 Clifford Geertz, *Local Knowledge: Further Essays in Interpretive Anthropology*, Basic Books Inc., 1983.

51 Geertz, *Local Knowledge*, 99.

52 同上註。

53 Kosuth, Joseph, *Art After Philosophy and After: collected Writings, 1966-1990*, edited with an introduction by Gabriele Guercio (Cambridge, MA: MIT Press, 1993).

54 Braden, Su, *Artists and People* (London: Routledge & Kegan Paul Ltd, 1978).

55 Matarasso, François, Use or Ornament? The Social Impacts of Participation in the Arts (Comedia, UK, 1997).

56 John Walker, *John Latham: The Incidental Person, His Art and Ideas* (London : Middlesex University Press, 1994).

57 同上註。

58 Barbara Steveni, in Letter, 18 July 1994, from Barbara Steveni to John Walker, cited from Claire Bishop, *Artificial Hells: Participoratory Art and the Politics of Spectatorship* (London: Verso, 2012), 171.

59 John Walker, John Latham: *The Incidental Person, His Art and Ideas* (London, Middlesex University Press, 1994).

60 Tate Archives, APG, http://www2.tate.org.uk/artistplacementgroup/overview.htm, 2015/10/30 登入。

61 Artist Placement Group now known as Organization + Imagination, http://www.darkmatterarchives.net/wp-content/uploads/2011/02/FINAL_Manifesto_APG.pdf。2015/10/30 登入。

62 董維琇，〈關係、對話與情境──做為跨領域與文化交流的藝術家進駐計劃〉，「再談藝術的公共性：朝向『人人都是藝術家』之後」研討會，高雄師範大學跨領域藝術研究所，2015年11月19日至11月20日，未出版會議論文。

63 Bishop, *Artificial Hells: Participoratory Art and the Politics of Spectatorship*, 163.

64 John Walker, 'APG: The Individual amd the Organisation. A decade of Conceptual Enginering', *Studio International*, 191: 980 (March-April 1976), 162.

65 Bishop, *Artificial Hells: Participoratory Art and the Politics of Spectatorship*, 163.

66 Bishop, *Artificial Hells: Participoratory Art and the Politics of Spectatorship*, 177.

67 陳泓易，〈當居民變為藝術家〉，於吳瑪悧編，《藝術與公共領域：藝術進入社區》，臺北：遠流，2007，頁106-115。

68 自2014年起至2017年止文化部提出「藝術浸潤空間補助計畫」，提供藝術家申請補助。

69 參見文化部官方網站。https://www.moc.gov.tw/information_250_40297.html

70 Hal Foster, 'Artist as Enthnologer?' in *Global Vision: towards a New Internationalism in the Visual Arts*, edited by Jeans Fisher (London : Kala Press, 2001), 12-19.

71 同註70。

72 同上註。

73 Suzanne Lacy編，吳瑪悧等譯，《量繪形貌：新類型公共藝術》，臺北：遠流，2004，頁27-28。

74 龔卓軍，〈當代藝術，民族誌者羨妒及其危險〉，《藝術家》，483期，2015年8月，頁141-142。

75 陳泓易，〈當居民變為藝術家〉，於吳瑪悧編，《藝術與公共領域：藝術進入社區》，臺北：遠流，2007，頁114。

76 Arts 2000, *Year of the Artist: Breaking the Barriers* (Sheffield: Arts 2000, 2001).

77 Bishop, *Artificial Hells: Participoratory Art and the Politics of Spectatorship*, 16.

78 高俊宏，《諸眾：東亞藝術佔領行動》，新北市：遠足文化，2015，頁251-252。

79 王弘志，〈新文化治理體制與國家──社會關係：剝皮寮的襲產化〉，《世新人文社會學報》第十三期，世新大學人文社會學院，2012，頁31-70。

80 呂佩怡，轉向『藝術／社會』：社會參與藝術實踐研究，未出版國家文藝基金會研究計畫報告，頁6。http://www.ncafroc.org.tw/Upload/社會參與的藝術實踐研究_呂佩怡.pdf。

81 黃海鳴，〈另一種跨領域藝術嘉年華的操作──在多元藝術社群與多元小眾間建立交流合作平台的技術〉，於吳瑪悧編，《藝術與公共領域：藝術進入社區》，臺北：遠流，2007，頁22。

82 同註77。頁7。

83 摘自曾麗淑，《思考=塑造，Joseph Beuys 的藝術理論與人智學》，臺北：南天，1999，頁129。

84 源自於2004年時文建會主委陳其南所提出的主張，「文化公民權」與「公民美學運動」在台灣產生的影響，包括後續對社區總體營造、公共藝術與藝術教育方面，喚起公民的責任意識，帶來新的思維。

環境美學的自我醒覺

一、環境的失衡與危機

　　近年來在東亞各國由於經濟發展、資本主義全球化，造成許多鄉鎮地區快速的都會化，而這樣的都會化帶來的是在地日常生活的環境美學（environmental aesthetics）被忽視、遺忘，在此環境美學指的不只是自然環境，而是包括了環境中的在地文化、集體記憶、日常生活風格、人與人的關係連結與人文風土等[1]。環境美學的低落帶來的是城鄉地區的生活品質破壞、城鄉差距的擴大、農村的凋零、社群（區）價值的失喪與在地生活的失衡。在台灣，自2000年以來，一些由藝術家、建築師、在地社區民眾與非藝術專業者合作案例裡往往是試圖去挽回環境美學失喪可能帶來的危機，首先是因為90年代開始的社區總體營造運動為社區意識的凝聚與再生注入了力量，但是以藝術介入（artistic intervention）的方式帶來都會邊緣與農村形態的社區聚落的更新再造，則是要到社造的第一個十年之後才漸漸被廣為接受，可以說是一種藝術的社會實踐，這裡的藝術介入社群，指的是透過藝術的方式去喚起人們對環境、文化的認知或省思社區所面臨的危機，有時也會試圖去解決一些已經發生的問題，通常是必需要尋求在地民眾的參與及合作。

　　本章將探討的兩個截然不同的藝術介入（artistic intervention）社群的方式帶來社會實踐的案例，包括在新北市都會區邊緣的「樹梅坑溪環境藝術行動」與台南後壁鄉的「土溝農村美術館」，而這些藝術介入的案例，其形式不論是以新類型公共藝術、社群藝術、藝術家進駐計劃、環境藝術或是社會參與性的藝術創作來進行，往往帶來了社群（區）在地

形象的再生與賦權（empowerment），以及社區意識的認同感，也就是從在地群眾內部得以喚起合作、連結與公民參與的集體力量，而這些也通常不是政府透過政策規定所能達至的成果。這些藝術介入社群的計劃對特定社群的影響，往往不只侷限在提升對於自然環境有所關注的覺知，也包括了對生態、人文景觀、集體記憶與認同、社會文化議題的關懷，這樣的藝術實踐凝聚了地方意識，也具體帶來改變的衝擊力量，因為社群意識的喚回，也對在地帶來永續發展的力量。由藝術家、建築師、在地社區民眾與非藝術專業者合作參與的藝術介入計劃，對於晚近資本主義與全球化所帶來的負面影響不僅是一種對抗，對於社區民眾與外來者也同樣的傳達了特殊的社群價值，引導人們去省思人與人、人與在地生活及人與環境的關係[2]。

　　從藝術介入公眾的角度來看，透過在美術館以外的展演或是戶外大型策展計劃來反思當前議題，在台灣其實是從1990年代中期開始；也就是於1987年以來、解嚴後的第一個十年間。自從當時候開始，藝術家對於不必拘泥於傳統形式的美術館空間的展演與創作，以及得以和觀眾面對面溝通與對話的渴望成為一股不可抵擋的潮流[3]。藝術家對於介入公眾以及社會參與性藝術的熱切投入，可以追溯到20世紀初的西方前衛主義運動，他們也與前衛主義運動分享了相同的價值，亦即藝術對於日常生活的批判責任。這種相信藝術可以作為社會改革的批判工具的信念，其後在1960年代被波伊斯及期的社會雕塑理論所擴展了，同樣的信念後續在1970年代發展出女性主義藝術、公共藝術、環境藝術、社區（群）藝術等皆具有相近的社會批判特質[4]。筆者在前面章節提到的1990年代以

來出現的新類型公共藝術、社會參與式藝術、協作藝術以及關係美學的觀念，這些都成為無數今日台灣當代藝術家們靈感與參考資料的來源。

對台灣而言的一個重要的事實是：台灣自1960年代起，數十年來經歷了經濟奇蹟、快速的都會化，以及面對社會、政治的變遷。而當經濟發展迅速時就容易會對自然景觀帶來衝擊。機械大量製造固然曾經對於由農村社會轉型到都會化社會的發展有所幫助，但對於自然環境與各種生態系統也容易造成可預期的破壞。環境保護與經濟發展考量的衝突向來是當前全世界共同面臨的現象，特別是對於那些需要以城鄉的再生（regeneration）計劃，來改善受到前面提到的這種環境保護與經濟的發展兩難困境衝擊的地區而言，什麼樣的政策可以去處理這樣的衝突與危機，相形之下更加重要；然而，政府與有關單位也並不一定總是能夠找到最好的解決之道。儘管如此，許多在這些地區的居民們在能夠理解到：他們可以透過自身的社區參與來改善社區，使其得以有一個更好的未來前景與環境品質，甚至是社區發展的自主權之前，往往會需要協助。在社區的未來還無法決定的時候，藝術的介入通常也在那些敏感的地區與爭議的政策制定的狀況下能夠成為面對問題時的一種緩解與省思的方式。

因此，台灣藝術家如何透過藝術來參與在這些充滿爭議的社會文化議題與特定地方社群日常生活（everyday life）的脈絡？在台灣文化的背景下，這些本質上往往是對話性與帶有教育意味的社會參與性的藝術或協作藝術，如何能成就社區再生的過程與結果？這些藝術的介入與社會實踐是否與前面所提到的西方當代藝術的觀點有所不同？或是存在什

麼樣的差異性？基於些問題，我接下來要探討的兩個案例，都是近年來在台灣受到許多討論與關注的藝術介入社群的案例：包括新北市竹圍地區的「樹梅坑溪環境藝術行動」與台南後壁鄉土溝村的「土溝農村美術館」。在這些計劃中，藝術家不是被視為是推動社區再造與改變的「工具」（instrument），藝術家與觀眾（包括地民眾與訪客）共享了創作的作者權（authorship），理想上，這些計劃對於所有的參與者都應該是受惠其中的，但是最重要的問題是：如何使這些計劃在當地得以永續？筆者接下來也將對於這兩個藝術介入社群的案例所帶來的影響，與對當地在環境相關議題上得以啟發在地民眾的力量，提出一些觀察與探討。

二、新類型地景藝術：樹梅坑溪環境藝術行動

「樹梅坑溪環境藝術行動」最早是在2011年由藝術家、行動主義者吳瑪悧策展，在竹圍地區的藝術家及建築專業者社群的支持與合作下開始發展的。吳瑪悧的創作自1980年代以來多是對特定社會文化議題的批判，例如白色恐怖、女性議題與觀點（例如主流觀點下被遺忘的成衣工廠女工、家庭主婦等）、二二八事件等，也從事翻譯、出版、教學及寫作論述的工作，自2000年以來其作品表現出對於環境相關議題、社群介入的關注（圖3-1）。吳瑪悧在2006年到2007年受到嘉義縣政府文化局所委託策劃的「北回歸線環境藝術行動」是其首次嘗試的「環境藝術行動」——透過藝術家進駐計劃來介入社群，這對其後來所發展的「樹梅坑溪環境藝術行動」而言，可以說是一個前導性的創作與思考。吳瑪悧

圖3-1　吳瑪悧與其作品〈圖書館〉於1995年威尼斯雙年展

帶著當代藝術家進入嘉義這個傳統產業之鄉，在這個人口嚴重外移的地區，藝術家們以農民與老人為主要對象，連續兩年的行動使得這個藝術行動不只是藝術家進入社區以及概念上的流動，其後也成為藝術的社會實踐，社區民眾和藝術家一起成為行動參與者[5]。這個為期兩年的計劃，在藝術與非藝術專業的領域裡受到關注與持續的報導，甚至後來影響了公部門在文化政策的制定上的考量，因此「北回歸線環境藝術行動」的協同策展人陳泓易認為，2008年政府開始推動「台灣生活美學運動」當中主軸計劃之一的「藝術介入空間」，是因為觀察到如「北回歸線環境藝術行動」這樣的計劃被藝術圈認可的趨勢，然而這樣的政策就藝術家的介入社群、原本意欲抵抗的自主性而言顯得矛盾[6]。有鑑於此，張晴文指出：

當「藝術介入空間」成為文化政策的合作者，一方面證明了它被社會認可的 事實，另一方面，這類型藝術創作最初意欲反映社會議題，引領社群自覺與行動的姿態是否有所折損，則成為另外一個值得探討的議題[7]。

針對前述的藝術自主性問題，指的是對於令人不滿的議題保有一種抵抗的、批判的態度，與在西方藝術史上現代主義裡所強調與創作自由有關的自主性（autonomy）有所不同。筆者認為早在「樹梅坑溪環境藝術行動」之前，策展人吳瑪悧已經累積了過去藝術介入社區的經驗，因此，對於藝術家在藝術行動的自主性以及參與觀眾或居民的自覺、自主性有相當程度的重視。例如：藝術家與居民互為主體性（intersubjectivity）——藝術家變為居民，居民變為藝術家的概念就是在「北回歸線環境藝術行動」曾經被提出來討論[8]。除此之外，由於吳瑪悧在2004年參與及促成了雷西（Suzanne Lacy）的重要著作《量繪形貌：新類型公共藝術》的中文譯著以及2006年凱斯特（Grant Kester）《對話性創作：現代藝術中的社群與溝通》的翻譯出版，對於新類型公共藝術以及對話性創作有所認知並深受啟發。比較特別的是，由於吳瑪悧本身在新北市淡水的竹圍地區居住多年，早已是當地的居民，對於居住環境附近河流的污染以及水源品質的惡化有深刻的觀察，這也引起她想要來喚起社區對於這個議題的重視，因為一條河流的狀況可以反映出都市更新及當地的生活品質，而這也正是作為淡水河支流的樹梅坑溪所面臨的景況（圖3-2），因為樹梅坑溪被參與行動的人們所書寫、觀察並感受

圖3-2　樹梅坑溪周圍環境一隅。（竹圍工作室提供）

在其中，成了檢視都市生活最好的象徵與隱喻。尤其在全球暖化的挑戰下，在樹梅坑溪展開環境藝術行動，也是為了透過溪水和行動的參與，幫助人們反思竹圍未來應有的發展與轉化，對於人們所期待的生態城市轉型，期待能夠建立竹圍成為一個結合生態與創意的微型宜居城市[9]，反之，如果人們接受河川污染的現況、對於一個污染的支流沒有危機意識，也忘記了這個溪流與附近地區在近年來尚未過度開發與快速都會化之前，她過去的原有的樣貌，他們對於自己所居住的的地區周遭自然環境可能會沒有醒覺，對於未來可以共享一個更美好的生活環境也就無法產生共識與願景。

　　有鑑於此，樹梅坑溪計劃的名稱為《以水連結破碎的土地：樹梅坑溪環境藝術行動》，吳瑪悧在策展理念中提出：

受到文化行動及新類型公共藝術的啟發，《樹梅坑溪環境藝術行動》秉持透過藝術形塑公共／公眾的概念，以環境為課題，透過跨領域的合作實驗，探討地方因為不當發展而逐漸失去特色，環境及生活品質逐漸下降時，如何透過藝術學習和行動實踐，轉換思考，一起勾勒一個理想生活系統／藍圖。這個生活系統是符合土地倫理的，是與我們日常生活連結的，也是作為未來推動、改造我們生活地景的「新類型地景藝術」的藍圖。這個新類型地景藝術是修復性生態藝術的實踐，有別於過往環境藝術僅作為反思、觀想的操作，希望在環境美學上，與專業者、與居民共同建立一個創意合作，引發對於周遭生活環境更加關注，並因此對於台灣更多在失落的地方生活的人們、以及藝術工作者有所啟發[10]。

事實上，就環境藝術與地景藝術的發想來創造藝術或作為藝術所觀照的面向而言，早在1994年到1997年間於淡水河岸就曾經舉辦過一系列的環境藝術節，也是在台灣第一次以「場外藝術」（off-site art）[11]的形式來探討環境的議題。然而這些展覽的設計是為了使觀眾看見作品並且得以思考環境議題，在作品的創作過程中並沒有觀眾參與的機會，回顧1990年代，在台灣，多數的環境藝術、地景藝術與公共藝術作品的常態也幾乎是如此。許多政府所補助或發起的戶外藝術展覽或藝術節也往往都是在活動結束之後便嘎然停止，儘管這些展覽的立意良好，就如1994年第一屆淡水河環境藝術節的策展人倪再沁所提出，由於當時台灣的政

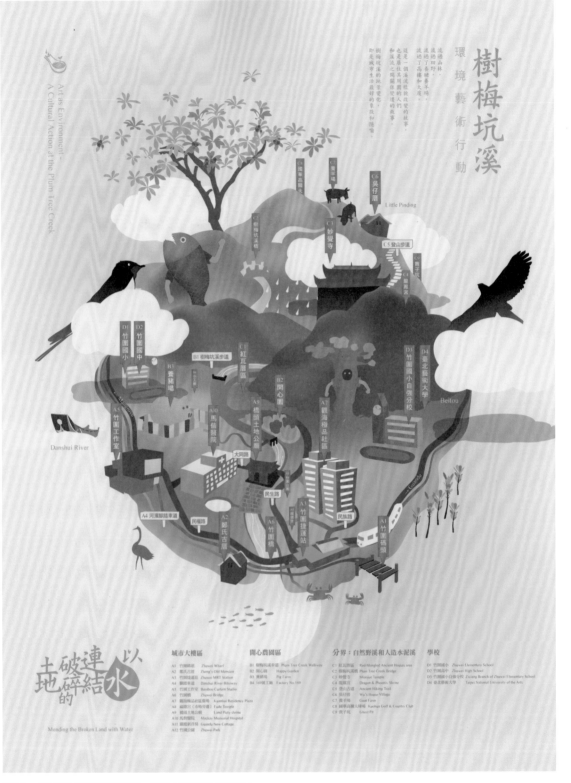

圖3-3 「樹梅坑溪環境藝術行動」地圖（竹圍工作室提供）

治經濟快速發展，造成社會生態改變，農村地區人口大量外移，傳統產業逐漸式微，地方特色也漸趨衰微。快速的都會化，使得大都市充滿高密度人口，但是人們卻彼此疏離，缺乏對所處土地的認同[12]。他也指出這個時代藝術最大的問題仍在於——與生活脫節，因此，倡言要：

> 揚棄藝術媒體的純粹性，使藝術不再與「現實」分離，讓他活生生的與觀眾「生活」在一起，就像遠古的藝術和人類渾然成為一體般。[13]

特別是倪再沁針對西方1960年代以來發展的「環境藝術」提出探討，認為不論是藝術作品「切入」或是「融入」自然，這兩種方式對於東方人來說都過於誇大或謙遜，「對話性」才是適切可行的方式[14]。然而，這裡的對話性指的是作品本身與自然環境的對話，與本文之前所提到的凱斯特所指稱的「對話性藝術創作」截然不同，而並非在創作過程中融入觀眾參與對話並使之成為作品的一部份。換言之，這些計劃並不像我們所討論的樹梅坑溪環境藝術行動或是本文接下來會討論到的土溝農村美術館計劃一樣，許多當地的居民與觀眾只有在展覽與活動的有限期間內可以感受到環境藝術的氛圍[15]，因此，對於環境的永續經營、居民環境意識醒覺與行動，在1990年代早期這些環境藝術的作品裡顯得鞭長莫及。相對而言，就如吳瑪悧的策展理念所言，「樹梅坑溪環境藝術行動」提出「新類型地景藝術」的概念，並且在過程中引發專業者與居民的共同創作及參與，對於周遭生活環境美學更加關注，因此，對於台灣更多在環境失衡的地方生活的人們、以及藝術工作者也可以有所啟發。（圖3-3）

為了能使居民及專業者參與在計劃中，「樹梅坑溪環境藝術行動」透過活動的方式開啟了一連串的問題，邀請在地居民一起來省思他們的生活與河流之間的關係。這些活動包括了五個子計劃，包括了：「樹梅坑溪早餐會」、「村落的形狀——流動的博物館」、「在地綠生活——植物有染」、「食物劇場——社區劇場行動」、「我校門前有條溪」。[16]（圖3-4、圖3-5）在這一系列的活動中，藝術潛入了常民生活，藝術家與社區居民、與環境締結一種對話性的關係。吳瑪悧所帶領的「樹梅坑溪早餐會」就是一個參與性、對話性藝術很典型的例子，是由為期一段時間，每個月所舉辦的早餐會，邀請並聚集了所有的參與者一起共進早餐，煮食與品嚐在地農民所栽種的季節性蔬果，因為有了對食物的共同興趣，民眾得以坐下來一起吃早餐與討論，也包括了在地的農民，這樣的過程有助於增加參與者的環境意識，並提升對周圍環境的認識。活動地點沿著樹梅坑溪，一方面讓居民重新認識樹梅坑溪，一方面也介紹當季食材，活動的舉辦亦可讓藝術家與居民之間分享生活經驗。吳瑪悧提到，他們與老居民之間的互動，能了解到過去樹梅坑溪的情況，而不知道有這條溪的新居民，也可以透過活動打開視野[17]。（圖3-6）對話空間的開放，讓藝術家與社區居民可以互為主體，如凱斯特的論述，藝術家能以自身所受的訓練、美學與創作經驗介入空間，感受到這個社區居民的生活經驗與環境；而居民則可能挑戰藝術家預先的觀感與經驗，也重新定義了藝術家身分可能扮演的角色[18]。對話空間的開放，讓藝術家與居民之間彼此刺激，帶動藝術計劃進行，甚至可以產生改變的力量[19]。

　　「樹梅坑溪環境藝術行動」於2011年開始執行，但其實在這之前策

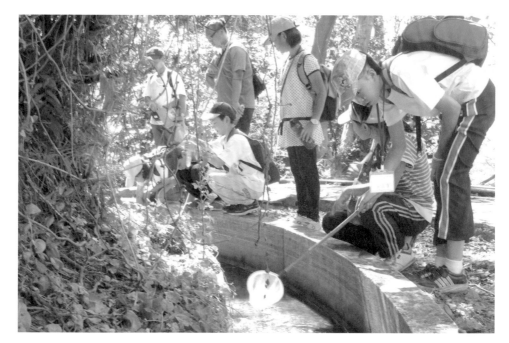

圖3-4　當地學生及民眾參與「我校門前有條溪」計畫。（竹圍工作室提供）

圖3-5　「樹梅坑溪早餐會計畫」展覽。（竹圍工作室提供）

圖3-6　「樹梅坑溪環境藝術行動」策展人吳瑪悧與民眾的討論與對話。（竹圍工作室提供）

展人吳瑪悧及其合作的團隊，包括竹圍工作室與淡江大學建築系等，已經開始意識到竹圍附近的生態環境議題[20]——如何透過藝術參與的方式，帶來對話的契機，使問題可以凸顯出來，人們因此可以去看見並持續參與及關注環境議題。「樹梅坑溪環境藝術行動」在2013年獲得台新藝術獎，對計劃團隊而言，具有相當的鼓舞與宣傳的效果，由於這個當代藝術的獎項一直以來受到台灣藝術工作者的重視，因此「樹梅坑溪環境藝術行動」在計劃執行兩年多以來，已經帶動了台灣藝術領域的討論與關注，引領藝術專業者對於藝術的社會參與、實踐的認同，也可以說是對樹梅坑溪在地以外的「藝術家社群」有所影響，造成話題與趨勢。因此，2015年在台灣頗具影響力的《藝術家》雜誌創刊四十年的展覽特別指出：2005至2014年台灣藝術的新興潮流是社會參與性藝術[21]。儘管如此，筆者認為更重要的是，「樹梅坑溪環境藝術行動」某種程度地顯現了藝術可以如何地影響一個社群（區）生活有更美好的轉變，並且能夠因為人對於環境美學議題的醒覺，去思考水污染等問題，進而發展出對於環境的永續、生態平衡有自發性持續關懷的力量。計劃本身也凸顯了像台北市這樣一個大都會鄰近地區的生態發展健康的重要性，更可作為是對於日趨嚴重的環境問題的回應。

由於參與性或社會性議題的作品常常引起針對作品的「有效性」（effectiveness）的批評聲浪，吳瑪悧在這樣的問題上的回應是：「我想做的就是『如何透過藝術讓那些議題被凸顯出來？』我們沒有能力解決問題，但是我們有辦法讓那些問題凸顯。」[22]以「樹梅坑溪環境藝術行動」的有效性來看，應該是在計劃與環境的永續發展上，更勝於那些由

政府公部門在2000年以來舉辦的臺北公共藝術節或是1990年代的環境藝術節，這些先前的案例，都是受限於隨著活動或展覽時間的結束，便很難持續對該議題或地區有持續的影響。比較特別的是，樹梅坑溪計劃參與的專業者與藝術家們很多本身即是以淡水與竹圍一帶為其生活圈，也算是當地住民的一分子，這也是即便自計畫2010年籌劃，2011年開始執行到2012年結束，為期兩年多的時間結束後，很多在地自發性的活動和與計劃有關的刊物得以繼續的動力。筆者認為，「樹梅坑溪環境藝術行動」透過與觀眾的互動以及參與者的對話，帶來永續性的發展與社會實踐的可能，這樣的計劃在本質上是關係性、對話性與具有參與性的，在這樣的思考維度上就好比波伊斯的「社會雕塑」，對於公眾的啟發以及思考上的重新塑造，也是一種公民意識的喚起，它喚起的是人們對於環境議題的醒覺，並邀請眾人有創意的重新塑造永續與美好的未來生活。

三、自然與人文風景的改變力量：土溝農村美術館

　　與樹梅坑溪計劃同樣都是結合在地居民與不同的專業者，且試圖去喚起地方對環境美學的關懷意識的另一個案例，是位於台灣南部台南後壁的「土溝農村美術館」。土溝農村美術館於2012年成立，但實際上，早在2002年，當地的居民就成立了「土溝農村文化營造協會」，開始以自力營造社區環境為主要方向，並且思索著如何使凋零中的農村得以再生的可能。土溝村在過去很長一段時間一直被視為是一個以種植稻米為主要產業的農村，就如同許多邁入後農業社會的國家一樣，因為都會的

擴張，提供較多工商業就業機會，使得農村經歷嚴重人口外移，再加上過去在農業傳統社會需求的人力也多數被機械所取代，對於逐漸衰退的農村更是雪上加霜，農村面臨年輕世代的流失出走，很難避免凋零與式微的危機。

2002年在「土溝農村文化營造協會」成立同時間，臨近的臺南藝術大學建築研究所的師生受到協會邀請與「土溝農村文化營造協會」一起合作及實踐社區環境的改造，其後南藝大的研究生（簡稱南藝大團隊）主動爭取更多與社區合作的機會，因此展開一段南藝大與土溝合作的經驗。最開始的時候南藝大團隊只是單純的幫助社區農民修繕、美化社區荒廢與凌亂的空間。例如其中改建廢棄的豬舍成為社區的交誼空間——鄉情客廳（圖3-7），重要的是，這些空間不僅只是具有實用性的用途，也同時保留了社區的集體記憶，因為這個記憶空間的使用，使過去的歷史得以再生於現今的生活中，對於加強社區自我形象與認同產生重要的影響。

然而，這個合作與對話的歷程，也帶來了藝術家與社區的對話與磨合，以及社區與藝術家在每次計劃提出時所擁有的自發性與自主性（autonomy）的協商[23]。最早促成參與土溝村計劃的南藝團隊的導師與當時擔任建築藝術研究所所長的曾旭正認為，土溝村原本只是一個怯於對外人介紹自己的典型農村，2012年得以凝聚共識，成立「土溝農村美術館」，不僅在這樣的過程中本身受到了啟發，在一番摸索之後重新看見社區的價值，也讓外界得以發現農村之美，他們如何與藝術家互動，走過不同階段的路，是外界較少了解的：

圖3-7　「豬舍空間藝術改造行動」是南藝大團隊的土溝藝術與生活空間改造的起點之一。圖為豬舍舊空間改造後
之「鄉情客廳」。（攝影：董維琇）

這個過程可以說明藝術家與社會互動過程中普遍遭遇的挑戰，它大致上可以分為三個階段：首先是社區邀請藝術家但不免衝突，其次是藝術家主動尋求介入而社區嘗試陪伴，第三則是社區已有能力主導並安排運用藝術家。[24]

對於土溝農村所創造出來與藝術家合作的模式與其經驗，對其他社區所提供的參考價值而言，曾旭正即指出：

> 土溝農村美術館是花了十年時間籌劃的，這十年可以貢獻於台灣社會的乃是我們從中看到藝術與社區互動的可能路徑。社區營造的幹部不曾失去自發性與自主性，能看待藝術行動只是社區營造諸多主題之一。……階段性的成果讓他們對於如何與藝術家合作具有更堅定的信心，同時也培養出自己的藝術家（除了新住民外，還有被激發出興趣的阿嬤們），展開新的藝術互動。[25]

藝術與社區互動，其最後的結果是在往後的十年之中在土溝逐漸形成「藝術家社群」（artists' community），包括外來藝術工作者、部分本地的青年與對於藝術開始產生興趣的老農民，其中有許多原是2002年以來參與在土溝村社區營造的南藝大團隊，也就是後來畢業後陸續留在土溝村的年輕建築師、藝術工作者與設計師等，包括了後來成立「土溝農村美術館」的核心成員，這個藝術家社群也有一些是村子裡受到土溝農村藝術活動介入影響而由外地返鄉創業的本地青年。關於土溝村藝術家

社群彼此間的互動模式及與社區的對話，筆者於2013年、2016年及2017年多次田野調查，在與「土溝農村美術館」執行長黃鼎堯，以及同為參與在「土溝農村美術館」的「水牛設計部落」的負責人呂耀中訪談的觀察中，可以看見南藝大團隊多年來與在地居民的溝通與互動下，產生了默契，有些主要成員也成為土溝的在地住民，因為原本凋零的農村產生世代斷層的危機，農村未來發展與再生極需求新世代的投入，因此較為年輕一輩的藝術家社群，在逐漸融入在地生活後也吸引了部分本地青年的回流及外地青年來此創業，彼此之間培養出互相扶持與陪伴策略上的共識。洪儀真在〈村即是美術館，美術館即是村：台南土溝農村美術館的敘事分析〉一文中分析土溝農村的社群融合，認為：

> 就社會關係的變遷而言，我們可以觀察到社會界線（social boundries）在土溝村的流動與變化……相異社群的融合，是土溝經驗的特色之一。在十年營造的過程中融合成一個新的社群，他們曾經是知識份子與農民的區別，精緻藝術與常民藝術的區別，亦包含城鄉差距、不同年齡世代的隔閡與分野。然而因著藝術與生活在此地的交融，以及強互惠的社群治理模式，加上共同耕耘的時間達到一定長度以上，終能逐步建立起集體意識與認同。[26]

在土溝村的藝術家社群參與在農村再造的發展邁向第一個十年後，這個藝術家社群包括建築師、藝術家、設計師與其他專業者逐漸將土溝農村社區帶到一個重生的境地，它所發展的計劃是介於環境藝術、公共

圖3-8　土溝農村美術館辦公室。（攝影：董維琇）

藝術、藝術教育、社群藝術之間，而當然社區民眾的參與是整體計劃
得以成功的關鍵。許多的老農民被鼓勵去重新改造農舍與他們自己的空
間，也慢慢被灌輸鄉村生活的美感意識，看見自己的社區價值，過程也
為在地居民帶來許多與藝術家合作和教育的體驗。在地居民在塑造土溝
村成為一個以生態教育與藝術活動為主軸的場域扮演著重要的角色。
2012年「土溝農村美術館」的開幕帶來了展演、藝術家進駐計劃與工作
坊；藝術家與設計師、當地學校藝術教師、建築師等的合作使這個曾經
因為人口與傳統農業的凋零而瀕臨衰微的村落，吸引了外來訪客與更多
年輕世代。（圖3-8、圖3-9）

圖3-9　土溝農村美術館2015展覽之劉國滄與打開聯合工作室作品；佇立於三合院中的「福祿-Fruit鐵金剛」，作品由資源回收水果箱等材質所製作。（攝影：董維琇）

重要的是，土溝村計劃的目的並不只是想要喚回與保存過去的集體記憶，它也帶來了對於台灣文化資產而言不容忽視的一種別具特色的農村生活風格的重新發現，因為藝術領域與文化創意產業參與在農村再造當中，也使得外來的訪客與當地民眾得以從一個完全不同的角度來看待土溝村：農民以不同眼光看見的一個不同於他們過去習以為常的村子，而年輕世代則是得以探索幾乎被遺忘的農村故事裡各種充滿潛在力量的真實性。（圖3-10）在一篇探討台灣新農運動的文章〈有情有義的溫度：與「農」交往的藝術〉中，學者蔡晏霖提出對與「農」交往的藝術現象的觀察：

> 近年來，台灣社運已成為各種創意與藝術媒介呈現的舞台。尤其在以「土地正義」為訴求的農運現場，藝與農的結合更開啟了全新運動美學的視覺語言。……土地書寫與農民圖像共同型構了台灣當代社會的集體農意識。[27]……當代的藝文與美學產業已經成為傳統農業部門有力的轉譯與社會化的媒介。我們正見證著一場熱鬧發生中的「農藝復興」（agrarian renaissance）。[28]

這個農藝復興代表的不止是農業，而是結合了對人、生活與自然的永續發展的一種態度。無獨有偶的，土溝村在這一波農藝復興的現象中其實也正呼應了這股「集體農意識」的召喚。（圖3-11）除了喚回與保存過去的集體記憶，永續經營一直以來是土溝農村美術館成功的一個同等重要的關鍵因素，將藝術帶進土溝村並且透過與「土溝農村文化營造協會」的長期合作關係已獲致長足的發展，這樣的合作關係衍生出來的

圖3-10　生活空間改造計畫之農舍彩繪。（攝影：董維琇）

圖3-11　2012土溝農村美術館開幕展覽之際，展示在稻田間在攝影展。（攝影：董維琇）

圖3-12　土溝農村美術館2015展覽與藝術教育的結合，由樹人國小與知名繪本作家團隊合作的展演計畫。
（攝影：董維琇）

圖3-13　位於2015土溝農村美術館「優雅農夫藝文特區」裡陳昱良與南藝大學生共同回收廢木創作而成的大型裝置藝術「進擊的巨農」，藉由巨人為農民發聲、守護稻田，期許找回農村的榮耀。（攝影：董維琇）

是包括：生態旅遊、藝術展演、藝術教育、帶有當地元素的創意產品設計以及農產品行銷，也經過很細心的規劃以確保土溝農村美術館得以成功的永續經營（圖3-12、圖3-13）。就「土溝農村美術館」這個無牆美術館而言，其深受到社群藝術、參與性藝術創作、新類型公共藝術的思潮與90年代在台灣開始的社區營造運動所影響，帶有一種由下而上發展的概念，其經濟上的自給自足與永續性、不需完全求助政府的介入與支持，也是整個計劃得以成功的原因之一。

就藝術的表達而言，洪儀真認為：

土溝農村作為一個當代藝術文化的敘事者，其敘事風格洋溢著文化多樣性的主調，並且鋪陳出一個融合生活美學、生命美學、生態美學與環境美學的新農村美學，有別於專業藝術家（art professionals）的模式，是一種公眾藝術的理念展示[29]。

與「土溝農村美術館」類似的案例如在2000年開始並享譽國際的日本「越後妻有大地藝術祭三年展」（Echigo-Tsumari Art Triennial），策展人北川富朗（Fram Kitagawa）所提出的理念，包括：以藝術來重新發現地方歷史文化，以藝術連接人與土地、活化舊事物並創造新價值、藝術與生活連結等[30]，其著眼點與土溝農村的藝術實踐有許多可以類比之處。「土溝農村美術館」雖然不如越後妻有大地藝術祭的規模龐大、擁有許多各方資源與藝術專業人士的投入，且在藝術表現上卓有成就而受到國際矚目、累積了大量的出版與相關研究著作，但是土溝村卻得以吸引藝術家社群在此定居；也帶來不同社群的參與，因為越後妻有在地

圖3-14　日本越後妻有大地藝術祭策展人北川富朗及協同策展人前田礼。（攝影：董維琇）

圖3-15　2015環境美學國際論壇（International Forum/In Dialogue: Culture and the Environment），筆者論文
發表之現場。（攝影：吳瑪悧）

域較土溝村更為廣大，藝術家每三年來訪，從事為期一段時間駐地創作，但是並沒有真正能在當地住下來，其工作人員多是每年有部分時間住在當地，其他時間則是居住在都市。根據筆者於2012及2015年先後赴日本越後妻有進行田野調查，並與大地藝術祭協同策展人前田礼（Rei Maeda）進行訪談（圖3-14），了解到參與的工作人員大多是由東京通勤來到越後妻有，且因當地共有兩百多個村落，幅員遼闊，在冬季當地有近半年時間是在冰封的世界裡，因此在該區較邊遠的村落人口外移已是不爭的事實，年邁村民無法獨自生活在山間度過漫長冬季，也只得遷移到都會區由後輩來照顧，留下許多廢棄空屋與農舍。即使是在藝術祭的加持下，部分村民也很難留下來參與[31]。

2015年筆者在藝術祭的所在地舉辦的環境美學國際論壇（International Forum/In Dialogue: Culture and the Environment）發表論文（圖3-15），針對台灣案例與越後妻有大地藝術祭提出對話，與各國學者交流（圖3-16、圖3-17），根據筆者長期對此兩個案例的田野調查與訪談裡的觀察是：土溝村在保有村民的自主性與參與度上是更為執著的[32]，透過藝術的社會實踐在一個原本可能凋零的農村社群帶來社會正義、資源的重新分配，藝術與農業的合作必要保有其雙方面的自主性，並且在看待一個農村的生活與精神的理解詮釋上，社群也必須保有其自主性以獲得適當的賦權與更新。透過其所達到的自主性，「土溝農村美術館」的「藝術」不斷的對原本可能不會關心，同時也不對農村有興趣的民眾而言，產生吸引力、關聯性與對話性。

圖3-16　2015環境美學國際論壇，筆者與日本策展人、澳洲學者交流討論。（攝影：吳瑪悧）

圖3-17 2015環境美學國際論壇工作坊，與會學者、越後妻有大地藝術祭協同策展人以及當地藝術家進行議題討論。（攝影：董維琇）

四、藝術的社會實踐：集體記憶與反全球化

　　樹梅坑溪與土溝農村計劃是典型的將藝術的社會實踐與生活環境融合的案例，這樣的藝術實踐往往是跨領域的，不僅超越了一般認知裡的藝術的範疇，更重新定義了藝術，他們創造且培養出更多的關係，刺激對話，帶來教育與合作的機會，而不是對社區提供專業的指導——因為在過往曾經有一些案例是藝術家以高姿態介入或藝術創作計劃強制性的進入到公眾及社區當中，對於在地民眾而言卻是一種冒犯，例如1998年鹿港的歷史之心裝置藝術展所帶來的爭議，是許多當前考量與社區有關的藝術實踐引以為鑒戒的[33]。社區的賦權應該在比政府的政策更被優先考量，因為民眾對於什麼是參與方式裡重要的面向可能是具有強烈意識的，他們或許希望可以適切的負起責任，參與在和他們自己的社區及周圍環境有關的決定當中，藝術進入社群的過程當中，仰賴民眾的自覺與責任感而非政府經費與政策可說是建造一個更美好社區環境的關鍵。

　　借用波伊斯的觀念，新北市的「樹梅坑溪環境藝術行動」可以說是一個「社會雕塑」的成功試驗，並且也是一個以對話為基礎（conversation-based）的社群參與性創作實踐，這個藝術行動引發了相當多的討論與書寫的出版，並且不僅只限於當代藝術領域，對於關心社區營造與環保議題的專業者或一般民眾而言也深具啟發性。更重要的是，藝術行動本身得以探究包括特殊在地性與普世性的兩種層次的議題省思：「樹梅坑溪環境藝術行動」凸顯了惡化的在地河川與水污染問題，同時也回應過度開發的城市附近住宅區環境受到污染等這類全球性議

題。全球化與都會化的衝擊顯然是新北市地區正在經歷的問題，然而，為了使生活品質維持在一個理想的程度，在人文與自然地景都能夠維持在良好平衡，對於社區在地性格與環境意識必須要有所重視，「樹梅坑溪環境藝術行動」這樣的公民行動及參與為許多都市地區及社群帶來良好的典範。

相形之下，位於南台灣的台南後壁區的「土溝農村美術館」與「樹梅坑溪環境藝術行動」較為不同，其所關注的是藝術家社群介入農村、自我認同與草根文化的再興這樣的議題。過往歷史與傳統農業價值，因為新思維與創意得以復興起來，吸引了訪客與年輕世代願意在土溝村居住下來。土溝村的藝術介入所仰仗的是本土文化而非以資本主義為前提、大量製造的市場經濟導向的當代藝術，另一部分則是無牆的生活歷史博物館（living history museum）的概念，使其得以帶動在地民眾與外來者，喚起對南台灣農業社會歷史的再發現。其他較為實用性的元素也被運用了，例如生態旅遊（ecotourism），但是在「土溝農村美術館」總是期許能夠保有一種平衡的方式。土溝農村社群融合的故事，其潛力在於消弭了藝術與生活的界線，其論述也可與日常生活美學的研究做更深刻的結合[34]。土溝農村在透過結合藝術、本土文化與自然環境的計劃下帶來了農村的更新——這是由集體記憶與創意共同造成的農村再生。

五、日常生活環境美學的自我醒覺

波伊斯在1960年代作為倡議「社會雕塑」的先鋒，無疑地開拓了藝

術家從事參與社會政治議題的藝術實踐的新路徑，也是自1960年代，西方藝術開始出現一系列與社會實踐相關的觀念，1990年代雷西的「新類型公共藝術」指涉的是某種形式的藝術家對公眾的介入，為的是挑戰社群（區）去揭露、除去在其內部的衝突議題與不公義。1990年代後期藝評暨策展人布希歐（Nicolas Bourriaud）提出了「關係美學」的觀念，用以說明一種當代藝術當中的現象，就像其著作對此觀念的引介：這是一種關乎人與人相互關係、相遇、接近、固有社會形式的對抗[35]。在2000年以後，凱斯特（Grant Kester）則提出藝術家與社群共同對話、交換心得[36]。台灣藝術家從1990年代開始回應這些來自西方藝術家對社會實踐的啟發，也是在此時期越來越多的藝術創作試著進入社群，邀請觀眾從觀看者成為參與者，而「樹梅坑溪環境藝術行動」與「土溝農村美術館」在台灣發展與社會文化與環境議題相關的藝術實踐可以算是相當重要的案例。由於快速的都會化與晚近過度發展的資本主義經濟體制，在這樣的藝術實踐裡，許多在目前亞洲其他地區與城市正受到熱切關注的議題，諸如：環境污染、面臨危機的農村、對於地方上的自然與人文失喪了認同感，也就是失去和諧與平衡生活的問題得以被檢討，並且尋求解決的途徑。更重要的是，這些在台灣或其他國家類似的案例（如前面所提到的日本「越後妻有大地藝術祭三年展」）的共同之處是不僅只是粗淺的關心到全球化浪潮下的環境議題，而是對這些議題深刻的反思並且帶到各個社區生活的核心裡，在需要面對的問題裡去實踐其理念。這也是為何這些藝術的社會實踐如此需要被重視，因為他們向世人展現了藝術可以具體的帶來人們對於環境美學的醒覺，朝向生活更美好的改

變，而這樣的醒覺也是一個地方可以維持其特有的文化、自然與人文，並且永續的維護其環境的一股源源不絕的力量。

．

【註釋】

1　參見Stanford Encyclpiedia of Philosophy，http://plato.stanford.edu/entries/environmental-aesthetics/。

2　Wei Hsiu Tung, 'Artistic Intervention for Environmental Awakening and Revival: Case Studies in Taiwan' in '2016 AAS (Association of Asian Studies) Annual Conference', Seattle, United States, Unpublished conference paper, 31 March-3 April, 2016.

3　Wei Hsiu Tung, 'The Return of the Real': Art and Identity in Taiwan's Public Sphere', *Journal of Visual Art Practice*, Vol.11, No.2 &3 (2012), 157-172.

4　Nato Thompson, ed., Living as Form: *Socially Engaged Art from 1991-2011* (New York, Creative Tim Books, 2012) , 7-8 .

5　廖億美，〈嘉義環境藝術行動：藝術可能性的在地實驗>，《藝術家》393期，2008年2月，頁178。

6　參見台新藝術基金會主辦，〈藝術家如何透過創作實踐與社會交往〉論壇，與談者台新藝術觀察員陳泓易提出的回應。刊載於《典藏今藝術》，No. 221, 2011年2月，頁111。

7　張晴文，〈藝術介入空間行動作為「新類型」的藝術——其於藝術社會的定位探討〉，《藝術論文集刊》，第16-17期，臺北：國立台灣藝術大學，2011，頁64-65。

8　陳泓易，〈當居民變為藝術家〉，於吳瑪悧編，《藝術與公共領域：藝術進入社區》，臺北：遠流，2007，頁106-115。

9　網路電子書《以水連結破碎的土地：樹梅坑溪環境藝術行動》，竹圍藝術工作室，23-24. https://issuu.com/art_as_environment/docs/catalogue。登入日期：2016/7/15。

9　網路電子書《以水連結破碎的土地：樹梅坑溪環境藝術行動》，竹圍藝術工作室，23-24. https://issuu.com/art_as_environment/docs/catalogue。

10　同上，頁26。

11　Lu Pei-Yi, 'Off-site Art Exhibition as a Practice of "Taiwanization" in the 1990s', Yishu: *Journal of Contemporary Chinese Art*, Vol.9, No.5 (Sep/Oct, 2010), 16-17.

12　黃煌雄、林時機等著（2001），《社區總體營造檢查報告書》，臺北：遠流出版社，頁5。

13　倪再沁（1994），〈讓藝術回到人間大地〉，《藝術家》228期，頁215。

14　同上註，頁217-223。

15　參見王慧如，〈從評審到策展人——一九九四年「環境藝術」中的責任藝評制〉，於呂佩怡主編（2016），《台灣當代藝術策展二十年》，頁162。

16　參見台新藝術基金會主辦，〈藝術家如何透過創作實踐與社會交往〉論壇，與談者台新藝術觀察員陳泓易提出的回應。刊載於《典藏今藝術》，No. 221, 2011年2月，頁111。

17　莊偉慈，〈以藝術介入改變環境：樹梅坑溪環境藝術行動〉，《藝術家》，437期，2011年10月, 頁230-233。

18　Grant Kester, Conversation Pieces: *Community and Conversation in Modern Art* (Berkeley: University of California Press, 2004).

19　同註14。

20　吳瑪悧居住在鄰近的淡水八里地區，為當地居民，並與竹圍工作室有相當密切的長期合作的夥伴關係，而竹圍工作室自1995年以來也已經在地深耕多年，對生態的永續經營也是其成立的宗旨之一，因此對附近環境的問題有相當的關注。

21　高雄市立美術館，《與時代共舞——藝術家40年╳台灣當代藝術》展覽專輯，高雄：高雄市立美術館，2015

22 吳牧青，〈關於「換域／換喻」的承諾──吳瑪悧的社會實踐對話藝壇思潮〉，《典藏今藝術》，No. 253, 2013年10月，頁169。

23 曾旭正，〈發現農村美術館〉，《土溝農村美術館》，陳昱良、黃鼎堯編，台南：土溝農村文化營造協會，2013，頁23。

24 同註12。

25 同上註。

26 洪儀真，〈村即是美術館，美術館即是村：台南土溝農村美術館的敘事分析〉，《現代美術學報》第26期，2013年12月，頁32-33。

27 蔡晏霖，〈有情有義的溫度：與「農」交往的藝術〉，吳瑪悧主編，《與社會交往的藝術──台灣香港交流展》，臺北：財團法人中華民國視覺藝術協會，2015，頁83。

28 同上註，頁84。

29 同上註。頁33。

30 北川富朗著，張玲玲譯，《北川富朗大地藝術祭，越後妻有三年展的10種創新思維》，臺北：遠流，2014。

31 筆者於2012開始於藝術祭期間到訪越後妻有並進行田野調查與訪談，2015年參與藝術祭協同策展人Rai Maedarm策劃的工作坊與參訪行程，並在藝術祭期間所舉辦的環境美學國際論壇發表論文，針對台灣案例與越後妻有大地藝術祭提出對話，與各國學者交流。International Forum/In Dialogue: Culture and the Environment議程見越後妻有大地藝術祭官網： http://www.echigo-tsumari.jp/eng/calendar/event_20150801。

32 參見曾旭正，〈發現農村美術館〉，《土溝農村美術館》，台南：土溝農村文化營造協會，2013，頁23。

33 參見吳瑪悧編，《藝術與公共領域：藝術進入社區》，臺北：遠流。2015。

34 洪儀真，〈村即是美術館，美術館即是村：台南土溝農村美術館的敘事分析〉，《現代美術學報》第26期，2013年12月，頁33。

35 Nicolas Bourriaud, *Relational Aesthetics* (Dijon: Les presses du réel: 2002 [1998]).

36 Grant Kester, Conversation Pieces: *Community and Conversation in Modern Art* (Berkeley: University of California Press, 2004).

第四章

從教育觀點看藝術的社會實踐

當老師是我最偉大的藝術品。

To be a teacher is my greatest work of art.

——波伊斯（Joseph Beuys）

一、如何教育「藝術的社會實踐」？

在藝術轉向社會實踐的歷程裡，觀眾從觀看者成為參與者，而藝術家從作品的生產者成為理念、觀念的推動者，意識形態的傳達者與啟發者、議題的批判者等多重的角色，因為要去影響並帶動民眾成為作品的一部分或共同從事創作，這樣的過程，往往宛如一種社會性的藝術教育。在專業的藝術教育裡，也就是一般所謂的藝術相關科系裡所提供的「藝術家養成的訓練」，主要是以藝術創作的技術、對媒材掌握的熟稔度以及背景知識與理論的學習為重，因此，如何創作「藝術的社會實踐」裡所需求的社會介入的歷程與如何從事觀眾的交流互動的教導，普遍在學院派藝術相關科系裡是缺席的，也不容易據以取得這樣的經驗。由於社會參與性的藝術實踐對創作的形式、媒材、技術及作品在於創造可見的物件（object）的不重視，導致從傳統學院派（academic art）的觀點來看，長久以來對這個領域也是保持距離並抱持質疑態度。畢夏普即認為，原本被侷限在藝術世界（art world）[1]外圍的各種社會實踐的藝術創作，例如社區（群）藝術，因為1990年代以來關係美學等相關論述的提出，才得以在藝術領域裡被逐漸認可，但仍屬小眾的「自成一類」，藝術創作碩士（MFA）課程裡後來開始有「社會實踐」，以及其專屬的獎項[2]，直到2000年以後在台灣也才有少數與此類藝術創作較為相關、專屬的碩士課程[3]。而在東亞的其他地區，近年來，在香港及日本也都已有與藝術的社會實踐有關的系所成立，並對此提出特別的研究角度與實踐。[4]

承上所述，在很多情況下，專業的藝術家養成訓練裡並不一定能提

供社會實踐的課程與學習，多數藝術工作者在尋求或摸索藝術的社會實踐方法（approach）過程當中，往往發現教育是很重要的方法之一。也就是說，透過教育過程中所需的溝通、協調、對話、參與、啟發、知識與理念的傳達可以是作為社會實踐的有效途徑。巴布羅・赫居拉（Pablo Helguera）在《為社會參與性藝術的教育：教材與教法手冊》（*Education for Socially Engaged Art: A Materials and Techniques Handbook*）一書中試圖從教育的立場來定義社會參與性的藝術，藉以對有意想從事社會實踐創作的藝術家提供指引，他認為：

> 社會參與性藝術是種擴大範疇的表演形式，也正因為如此它必須要被拆解——從自我指涉性（self-referentiality）的觀點。一方面最好是從不同的且多面向的學科去併整其知識——包括教育學、劇場、民族誌、人類學和溝通技巧，此外，藝術家最好是從個人的興趣和需求去建構他們的語彙。[5]

赫居拉以做為一個藝術工作者的立場提到個人過去在美術館教育部門的工作經驗，分享了這個工作經驗引導他相信靠著教育的歷程，可以成功創造出最具有挑戰性的社會參與性藝術創作[6]。赫居拉分析社會參與性藝術是一種過程性藝術（process art），但是並非所有過程性藝術都是社會實踐的，而今日眾人認同下標準的教育實踐裡，無疑的包括了觀眾參與（engagement with audience）、問題解決方法（inquiry-based methods）、合作對話和親自的行動實踐（hands-on activities）等，也正好為過程性與合作性的觀念創作提供了理想的框架[7]。然而，從今日時興

的教育觀點來看，參與、合作對話與師生共學的教育實踐，其目的不是在於創造出一個均質性（homogeneity）或是標準答案，而是在於創造出更多元的個別認知能力，例如目前國際間盛行的翻轉教育、翻轉教室（flipping classroom）的潮流，即是強調學生的自主性，所以是以學習者為中心而不是傳統的教師教學授課來主導，也不是只有端坐在教室裡上課才能學習，善用各種網路知識與多媒體的功能，而知識則是老師與學生共同建構而成的[8]。

　　教育雖然與藝術的屬性有所不同，但是在當前這個新興的社會參與及實踐的藝術潮流裡，卻借用了教育中與人互動、對話、溝通以及對學習者帶來影響力的重要特質。吳慎慎以「社群學習」的概念，點出藝術進入社群、特定地區的意義與效應，在〈藝術介入公共生活：藝術實踐的社群學習〉一文中指出：

> 藝術家以具體的手段介入，創造開放的學習空間，透過對話與交流，秉持認知的同理心，營造關懷、互助、合作的倫理環境，讓藝術家和社區民眾各自的主體經驗在藝術實踐的經驗中交錯，經由新舊經驗的流動相互滲透，促使彼此編織著新的意義，轉化增能，產生無可預期的美學。這是從意義的建構連結到心靈解放、意識覺醒的學習歷程；是由藝術家、社群與社區民眾形成的實踐社群共同投入學習的鮮活課程與行動。藝術入社區行動一旦建構出共享意義實踐的主動性與創造力，社區民眾在行動中獲得轉化、社區意識與認同的提升，埋下學習的種子持續發酵，將帶動個人與社區的發展。而藝術家則得以完成

跨越美學、文化、地理、歷史等的跨領域創作。這樣的創作是
社群學習的表現[9]。

　　筆者認為，我們可以將這個社群學習的歷程就兩個面向來分析其發
展的可能性，一方面是從藝術家的立場，一方面是從參與觀眾的立場，
但是這裡沒有傳統教育體系裡單方面的權威式教導、知識傳授與學生接
收學習的慣性，取而代之的應該是共同學習，彼此對話與生命的分享、
連結，這個學習的社群的個別差異只是其中的幾位進入社群的藝術家
（通常為原本即為受過訓練並有創作經驗的藝術家）在技能與情意的表
達上比較有經驗。因此，很多時候藝術家不是站在一個優越的立場，而
是在一個服務社群的初衷去參與合作計畫，這樣的藝術不僅只有一昧的
邀請觀眾參與，卻能夠不自覺的將藝術的社會實踐推向一個更理想的境
地──由於藝術家和參與者對於社群出於善意教導、共同學習的堅持，
藝術因其真實性與教育性的彰顯而更具價值。
　　吳慎慎將藝術介入公共生活的學習意涵定位為是一種服務學習的
歷程，而提出「公民藝術家」乃是一位藝術人的終身學習的理念。也因
此藝術人才的培育需要觀照的面向，還需更多重視經驗知識、連結的認
知、關懷倫理，並培養溝通與對話的能力；在課程與教學的規劃，需要
納入跨領域、跨學科與多元文化的課程和參與性服務學習[10]。吳慎慎以
美國加州藝術學院為例（California College of the Arts，簡稱CCA），CCA
注重培養能夠服務社區、與公共生活交集、終身學習與創作的公民藝術
家，其所設立的「藝術與公共生活中心」（Center for Art and Public Life）

致力於建立與社區的夥伴關係,結合學校系所當地的社區並與機構、國際的連結,配合CCA的藝術專業課程教學及學生課外活動,推展藝術教育服務學習、新類型社區藝術服務方案、多元文化社區活動、青少年及兒童藝術教育發展計畫等。一方面以藝術介入公共生活、服務社區,相信這樣的參與可以帶來社群的改變,另一方面讓CCA師生得以在社區裡實踐其創作,獲得更豐富的學習體驗與成長[11]。筆者認為CCA對社區脈絡的連結呈現出培養公民藝術家的理念,這是一個當前專業的藝術教育裡普遍比較欠缺的。將藝術人才培育的著眼點帶到更廣大的社會實踐的觀點,減少了一份菁英主義的偏執狹隘,然而這些透過藝術與社群連結而多出來的社會關懷經驗,並不減損專業藝術家的培育所著重的美學素養,這些經驗的開展,也是美學的反思,如同美國經驗主義哲學家杜威(John Dewey)所著的《藝術即是經驗》(*Art as Experience*)一書裡對藝術的看法,他未將藝術定義為「美」或「形式」,而是「社群生活的表達方式」[12],杜威在1930年代最有影響力的一點,在於他看到未來的重心是以一般生活方式來延續美學經驗,他認為經驗認知中蘊藏連貫性(continuity)[13],使美學的意識變得純淨,而其根源即是從日常生活中各種物質衍生出來,要喚起這種認知,必須將人類經驗中的藝術來源逐一挖掘出來。這樣的美感經驗的連結與對「社群生活的表達方式」的理解,正是藝術家所需要不斷去終身學習的。

杜威在藝術與經驗的連結,以及對於日常生活美學的敘述,啟發了1950年代開始創造偶發藝術(Happening)的艾倫·卡普羅(Allen Kaprow, 1927-2006),他是美國當代藝術中最具影響力的藝術家之一,這位實驗

性的藝術家在他所面對的世代揭示了一個嶄新的創作方向——鼓勵人們在生活中創作，而非獨立於生活去創造藝術。受到杜威的影響，卡普羅認為，藝術是一種參與經驗，實際參與活動才是完整的，因此：

> 這種實際參與，讓我們的身心都專注於作品上，從而將藝術轉化為經驗，將美學轉化為意義。觀眾成為參與行動者的這種經驗，乃是一個有意義的轉化過程[14]。

在《藝術與生活的模糊分際：卡布羅論文集》（*Essays on the Blurring of Art and Life: Allan Kaprow*）一書中指出杜威是卡布羅的知識之父，因為卡布羅認為藝術不應脫離經驗，而真實的經驗則是和環境互動的過程，由此來探討杜威和卡布羅兩者之間的關係：

> 卡布羅將藝術定義為實際參與行動時——同時他也更為延伸了自己認為頗有意義的經驗論——無形中將杜威的哲學推廣至實驗性的社會內涵和精神互動，其結果是不可預測的。由此，經驗的天性和社會的形成提供了知識、語言學、物質、俗世、習慣、表演、倫理、道德和美學的結構，而意義即於焉產生[15]。

在1970年代西方的行為藝術家提供讓觀眾參與的空間與時間，認為藝術可以打開觀者既有認知世界的方式，從而改變其慣習和生活態度。觀者參與進入這些情境的設計，成為被邀請的參與者。承上所述，杜威的《藝術即是經驗》及他所宣揚的過程體驗、從日常生活的經驗去發掘藝術，以及藝術乃是教育的一環，成了重要理論支柱。

二、「非」藝術的藝術家養成之道

由於對「為藝術而藝術」（art for art's shake）與「傳統的藝術」（conventional art）或說是「學院派藝術」（academic art）傳統的批判，卡布羅提出關於「生活的藝術」的宣言，也就教育的觀點來談藝術家如何突破傳統的桎梏。他在1970年代發表了一系列關於「非藝術家的教育」的論文，其中包括〈非藝術家的教育之一〉（The Education of the Un-Artist, Part I, 1971）、〈非藝術家的教育之二〉（The Education of the Un-Artist, Part II, 1972）、〈非藝術家的教育之三〉（The Education of the Un-Artist, Part III, 1974），這裡的「非藝術」（non-art）可比達達主義的「反藝術」（anti-art）精神，試圖從非藝術中去實驗藝術，不只是否定藝術的傳統，而是將其倒空，取而代之的是日常生活中的種種，以此帶來藝術的革新[16]。他說：

> 如果非藝術創作乃是脫離了所有藝術的特徵，而僅留下「藝術」這個概念；藝術一詞存在於非藝術家[17]。

在1974年卡布羅所著〈非藝術家的教育之三〉中寫道：

> 這一代實驗藝術的典範，已不再是以往認知裡的藝術，而是現代社會本身，尤其是人們如何溝通、溝通的內容、在過程中所發生的種種，以及它如何將我們和超乎社會的自然法則相關聯[18]。

卡布羅揭示了藝術的新典範應該要從社會而非藝術出發，卻仍像是藝術家的創作，換言之，是「以藝術之名」來進行創作，但是卻是從社會和日常生活的經驗裡去尋求、轉化創作的素材。在這篇文章中，卡布羅歸納了五種傳播模型，這些模型都根源於「日常生活、和藝術無關的行業以及自然」，卻皆可作為構思創作的另一種方法。這些方法分別是：情境（situation）、操作（operation）、結構（structure）、反饋（feedback）、和學習（learning）──或說日常生活環境和發生的事情、事情如何進行，內容是什麼、自然和人類活動的循環和系統、藝術品或情境的再循環（有改變和互動的可能），以及諸如哲學探究、感官訓練和教育示範等過程[19]。

　　卡布羅在他的作品中一直都在尋找一種天真、幽默和隨興，一種料想不到的愉悅。遊戲對他而言，是非常有創造性的，他認為成年人應該也有這種無止境的慾望。作為藝術家可以承擔一種教育形式的遊戲，卡布羅藉著指定新的社會角色──教育家，完成了非藝術家的教育，這個角色使藝術家只需要在他們以往服膺的藝術名義下照常遊戲，但是介於那些毫不介意藝術應該是什麼的人群中。參與活動的經驗──特別是當它在遊戲中被催化後──將參與者和遊戲都轉型了，讓觀眾參與的藝術轉化為某種情境、操作、結構、反饋系統，對於藝術家與參與者來說像是種學習過程[20]。

　　有鑑於西方前衛藝術裡卡布羅對於非藝術領域與日常生活美學的關係連結所提出的探討，筆者認為，這部分對於欲從事參與式、社會性的藝術實踐的創作者而言，其能力與經驗的養成教育所尋求的領域也

是非常近似的。赫居拉在《為社會參與性藝術的教育：教材與教法手冊》中試著分別敘述藝術家所需要學習的在各個面向的經驗與能力：其中包括社群（community）、情境（situation）、對話（conversation）、合作（collaboration）、對抗（antagonism）、表演（performance）、紀錄（documentation）、穿越教學法（trans-pedagogy）、去技術（deskilling）等[21]，比較卡布羅在1970年代為藝術的新典範所提出的方法和2011年赫居拉在書中為社會參與性藝術所提到的教材教法，有許多的相同之處，並且他們在本質上是歸納在教育的領域裡。卡布羅顯然是間接地提供給社會參與性藝術在思想上的啟發，這在赫居拉的書中也有點出：源自1960年代卡布羅主導的偶發藝術在「藝術與生活的結合」、「總體藝術」的思考脈絡，影響到後來的社會參與性的藝術在美國的發展[22]。但卡布羅的藝術理念與社會參與性藝術有所不同的是，他的重點是去宣示藝術與生活的經驗連結作為前衛藝術的未來取向，但是沒有強調其創作的目的是出於對現實社會的不滿，而提出對抗與批判，訴求社會正義與改變。與卡布羅的偶發藝術相形之下，關於社會性的取向，表現在與卡布羅同時期的激浪派的藝術家則是更為強烈，其中又以德國藝術家波伊斯所表露的社會性與教育立場所帶來的影響最為深遠。

三、波伊斯的教育主張

波伊斯與卡布羅屬於同世代的藝術家，對於波伊斯所參與的崛起於1960年代的激浪派（Fluxus）而言，社會性目的比美學更重要[23]，它的主

要宗旨在破壞藝術與生活中的中產階級規律程序，'fluxus'是拉丁文，原意是「流動、不斷的變化」[24]。早期的激浪派事件——例如擊戲院、舉辦稱為「事件」的表演行為、電子音樂會等，激浪派藝術家的活動有許多是嘗試否定藝術家特權式的獨創性，例如在表演當中惡作劇等行為，對於高尚且無可取代的既有藝術概念而言，這些活動具有強烈的忤逆意識。波伊斯與其他激浪派成員最顯著的不同在於其所堅持與強調的教育主張。

波伊斯不僅是一位教育者以及相信教育、終其一生孜孜不倦從事教育的藝術家。在獻身於實驗教育的當代藝術家裡，最著名的參考點當屬波伊斯。他在1969年曾主張說：「當老師是我最偉大的藝術品。」（To be a teacher is my greatest work of art）[25]。波伊斯是當代藝術家當中致力於藝術和教育介面結合的先驅，教育一直是波伊斯作品與理念，如「社會雕塑」、「人人都是藝術家」，以及1970年代他所成立的「創意和跨學科研究自由國際大學」（Free International University of Creativity and Interdisciplinary Research）、「自由國際大學的100天」（100 Days of Free International University, 1977）皆是通過轉向教育形式來實踐，尤其是關於社會政治結構的講座和討論課。波伊斯的藝術計劃中的實驗教育是當代社會投入式藝術的重要先驅，使得藝術目標和涉及政治與教育的意圖有了交集。楊・費沃特（Jan Verweroert）認為，波伊斯公開演講的做法不能只是視為是一種藝術的論述，更是自成一格的藝術媒介，也因為波伊斯的教育主張，現在，藝術家不只承認語言是個藝術媒介，教學本身也可以是[26]。

波依斯始終認為，創造力並不是藝術家的專利，藝術並不只是藝術

家的作品，而是一切人的生命力、創造力、想像力的產物，在此意義上，波依斯宣稱「人人都是藝術家」，他並且強調「創造力＝資產」[27]。如果社會上的每一個人在一個相同的目標與基礎上都被賦予機會去提出一些新的觀念與想像力，那麼就會帶來一個社會的轉變與重塑，波伊斯稱此為「社會雕塑」[28]。為了邁向社會雕塑的歷程，波伊斯致力於免費的、公眾的教育，大抵上依賴著他個人魅力對公眾的引導，因此而模糊了教育和單人式的表演（one-man performance）或說是一種行為藝術，成為某種從事社會實踐的藝術家典範，啟發了當代藝術家透過教育的歷程與方法帶來參與性的藝術與社會實踐，進而促成了社群與時代改變的力量。

四、藝術家與群眾協作的社會實踐：
　　教育本質的溝通與影響力

　　卡布羅指出西方藝術其實有兩種前衛藝術的發展：一種是「像藝術的藝術」（artlike art），另一種則是「像生活的藝術」（lifelike art）。其中，前者代表著藝術的某種文化傳承，並且通常被尊崇為西方傳統藝術史上的主流，而後者前衛藝術裡像生活的藝術則是與他所稱的「斷續的少數派」關係匪淺，例如：未來主義者、達達主義者、偶發藝術家、激浪派、身體藝術家、噪音音樂家、表演詩人、觀念藝術家等。「像生活的藝術」對於偉大的西方傳統不感興趣，而傾向於將事務融合在一起，將身體與精神、個人與普羅大眾、文明與自然等等融合。「像藝術的藝術」單向傳遞他的訊息：從藝術家到觀者。「像生活的藝術」以一種迴

路來傳送他的訊息：從藝術家到觀者，然後再回到藝術家。你無法和一件「像藝術的藝術」作品「對談」，而去改變它；但「對話」卻是塑造「像生活的藝術」的絕佳方式，而且作品經常不斷在變化[29]。

　　有鑒於此，就藝術家和觀眾參與的歷程（process）裡溝通與對話的角度，藝術家與觀眾像是在互為主體的情況下，協同創作、完成作品，儘管卡布羅與其他偶發藝術家沒有進一步去論述藝術家與觀眾的作者權（authorship）或是共同作者權（co-authorship）的問題，但是這樣的對話參與的創作歷程像極了一種開放性、對話式教育中的知識建構，猶如1960年代崛起的批判教育學（critical pedagogy），像是拉丁美洲的弗雷勒（Paulo Freire）主張老師是知識的共同創造者，透過集體而非權威式的協作促成學生的賦權，弗雷勒強調階級不可能完全抹滅：

　　對話不會存在於政治的真空裡，讓你暢所欲言的地方不會是個
　　「自由空間」。只有在某些程序和內容裡，對話才會發生，這
　　些條件性的因素在實踐對話式教育的目標時創造了衝突。[30]

換言之，批判教育學保留了部份的權威，但不是主張權威主義：

　　對話意味著權威和自由的恆久性衝突。但是在這個衝突裡，
　　權威會持續存在，因為它有權威可以容許學生擁有自由，而自
　　由的出現、成長和成熟，正是因為權威和自由都學會自制[31]。

　　依據弗雷勒的「具有權威的教學者和在對話程序裡擁有自由的學生」的關係架構，若就參與式藝術創作的角度來看，也適用於本書在第

三章及接下來筆者在本章和第五章所提到的社會性參與的藝術實踐：藝術家（老師）在重視自我節制的專業裡容許或是邀請觀眾擁有自由來參與對話，但理想的情況應該是提供程序和內容，而不是沒有方向的、開放性的協作方式來進行藝術創作。

畢夏普在其所著的《人造地獄：參與式藝術與觀看者政治學》一書中論及參與式藝術的歷史與思考範疇，進一步從教育的觀點去分析觀眾和藝術家的關係，她提到：

> 數十年來，藝術家一直試著把藝術和生活之間打造更緊密的關係，將他們的干預社會歷程稱為藝術，最近則把教育的實驗也納進來。……這些範疇的延伸對於傳統所理解的觀看者造成莫大壓力。……就其最嚴格的意義而言，參與排除了觀看者的傳統觀念，……在其中，每一個人都是創作者。同時，觀眾的存在是不能抹滅的，因為世上不可能每個人都參與每個計畫。[32]

就參與式及社會實踐的藝術而言，教育的方法與歷程帶來觀眾參與及介入的各種可能性。本書前面所提到的，對於社會參與性藝術在概念與實踐上有重要影響，並提出「新類型公共藝術」的雷西也曾談論到教育的觀點，她認為在當代有越來越多關於「藝術作為公民論述」與「藝術作為公眾教育的討論」，取代以前把藝術視為社區組織和政治行動的想法[33]。因此，藝術在社會實踐上，也已經是從過去把藝術介入生活視為前衛藝術為了喚起注意、表達批判思想的表演行動，轉化為以藝術作為推動公民社會的溝通及教育媒介。藝術家在社會實踐上尋求不同的跨

領域專業者的對話、觀眾的參與，也透過各種有形或無形的的場域來傳遞思想，給世人帶來影響。

自2000年以來不斷利用網路聊天室、推特（Twitter）、部落格與紀錄片視頻來發表作品與言談的中國大陸藝術家艾未未即是一個以教育立場作為藝術的社會實踐的鮮明例子。艾未未曾經說到自己把網路視為是一個「學校」，他看重網路對於年輕世代的眾多網民具有偌大影響的潛力，他在網路上傳遞超過一萬部紀錄片，這些是關於他挑戰中國當局政治體系與質疑其合法性的個人調查、對於行動主義者譚作人的請願、以及他與公安的對峙的紀錄片，這些影片等資訊很快的透過艾未未在社群網路上引起眾多追隨者的連結，迅速倍增散佈到其他觀眾，無疑的，艾未未認為他在社群網站上與年輕世代的中國人的溝通是一種教育，因為，若不是透過這樣的形式，他們往往只能夠接受學校教育裡單一意識形態、毫無獨立思考的世界觀[34]。由於中國當權者對於網路的嚴格控管以及言論自由的壓迫，使得民眾所能得到的訊息也往往經過過濾、消除各種對當權者批判的言論與思想，艾未未針對中國政權與社會的弊端不斷地提出挑戰、披露事實的行為不斷遭受到中國當權者的打壓，個人網路平台也數度被關閉，但是也喚起了眾多的網路追隨者的支持，以及「媒體公民」、「新媒體微革命」[35]的討論，艾未未的藝術行動終究是不脫離教育的意味。

另外一個透過教育歷程的社會實踐的藝術則是發生在台灣的案例，它實質影響政府的思維與作為，並且是台灣近年廣受國際矚目、屢次獲得藝術獎項的計畫——藝術家姚瑞中和失落社會檔案室（Lost Society

Document，簡稱LSD）所創作的《海市蜃樓：台灣閒置空間設施抽樣普查》系列作品，他們自2010年以來長期拍攝影像、紀錄片來呈現被國家浪費、公部門錯誤政策下所造成的荒廢空蕩的閒置公共空間——俗稱「蚊子館」[36]，透過藝術創作的平台，向政治、社會與世界發聲。姚瑞中和LSD的《海市蜃樓：台灣閒置空間設施抽樣普查》串聯了許多年輕學生藝術家的參與——最初是由姚瑞中帶領他在台灣師範大學美術系與其他學校所開設的攝影課裡的學生組成「失落社會檔案室」，發動大學生回故鄉進行攝影踏查，這個藝術行動可以廣義地稱為是一種社會介入、參與性藝術，但它採取的不是對特定聚落、社區或空間進行穿入式的交往或提案，而是以參與者自身為座標，對散置各地的蚊子館進行收集與勘察行動，多數的學生都是所謂的攝影素人，他們以有限的設備，利用課餘時間走訪台灣各地，以「國土清查」的方式，以蒐集取代介入，以「踏查／紀實／檔案」藝術行動作為方法的路徑回應於社會現象，他們試著以作品的展出、書籍出版與行動的介入來「提供給公部門參考」，喚起注意並促成可能的改變[37]。郭昭蘭認為，對參與學生來說，「海市蜃樓」讓這些遠離家園、負笈求學的學生，透過田野調查與行動取向的藝術計劃與故鄉展開新的空間對話關係，更提供了一個公民藝術家教育，在〈「海市蜃樓」藝術行動：現代性幽靈的顯影〉文中指出：

> 在官方以塑造地方意象、地方文化認同，將地方予以商品化得
> 進行空間治理的時候，「海市蜃樓」反倒是將地方轉過來成為
> 田調者掌握社會脈動的主要線索，使那些支撐蚊子館的結構性
> 力量與盤根錯節的現象，透過行動的途徑得以被看見。「故

鄉」對同時具有學生身份的年輕調查者來說，開始有了除了
「懷鄉」、「鄉土」，種種「類風景畫」之外的認識之可能。
………一個像「海市蜃樓」這樣的行動計畫，提供美術教育以
「走入民間，回到故鄉」的方式，導引參與者回到一個與生命
經驗相關的空間；以田調的方法，具態度的方式回應地方性。
這樣一個行動取向的藝術教學計畫提供一個「公民的當代藝
術」之潛能[38]。

　　藝術介入社會的目的之一，是要能通過藝術來喚醒、培養社會各成
員的公民意識。「海市蜃樓」藝術行動這樣的藝術批判性有可能同時製
造或動員更多公民運動、公民藝術家的追隨者，因為：

透過計畫背後未被言明的「反思空間」，使得視覺美學轉換成
一種藝術力；「反思空間」透過公共性的連結，擴大藝術力可
及的範圍[39]。

　　筆者認為「海市蜃樓」源起於「教藝術」的姚瑞中的課堂，但它
不僅是一種有別於僵化的學院派藝術教育而是頗具創意的教學方式，或
可以就近年來在國際間引起許多討論的教育理論「翻轉教室」（flipped
classroom）以及日本教育學者佐藤學所提出的「學習共同體」來看待[40]，
它是一個師生共同實踐的集體作品，衍生為如同畢夏普所指陳的一些社
會參與性藝術，可稱為「教育性藝術計畫」（pedagogic projects）[41]，特
別是「海市蜃樓」這樣長期的參與式計畫，其特性是「藝術即教學」，

它既面對社會領域，也要面對藝術自身，對它的直接參與者以及後續的觀眾（包括看見這個作品在公共空間展出與看到這些作品而受到感召並且投入類似行動的人）說話，他必須在藝術與社會領域裡都有所成就，最好是挑戰且修正我們賦予這兩種範圍的種種標準。姚瑞中和LSD的《海市蜃樓：台灣閒置空間設施抽樣普查》作為一個持續、長期且深具社會關懷與實質政策影響力的計畫，除了對公共事務的關心，這個計畫也是一個教育過程，這個衝擊也將相當深遠，藝評家林志明稱之為「一個時代的集體努力」[42]。而這樣的集體努力與影響力，透過教育、猶如檔案陳列的展覽、紀實攝影、紀錄片將持續不斷的發揮其對公眾的改變與召喚力量，披露隱而未見的事實，帶來公眾的省思。

五、當代藝術實踐與藝術家新典範

法國哲學家瓜達里（Félix Guattari，1930-1992年）在《混沌互滲》（Chaosmosis, 1993）書末問到：「你如何將教室搬到生活裡，宛如他是件藝術作品？[43]」對瓜達里而言，藝術是生氣蓬勃的能量和創造不斷更新的泉源，是突變與更新的恆常力量。他鋪陳了藝術的三重結構，認為我們正邁向新的典範，藝術不再向「資本」搖尾乞憐。在這個新的事態裡（他稱為「倫理與美感的典範」），藝術應該主張擁有「相對於其他價值宇集的橫截性關鍵地位」。瓜達里所謂的「橫截性」是指一種「好戰的、社會性、放蕩不羈的創造力」；它是一條線，而不是一個點，是一座橋或運動，由群體的「渴望」（Eros）所驅動[44]。解析瓜達里這樣

的論述，間接指出藝術實踐的當代新典範，可以是一個溝通的橋樑與互動的關係，筆者認為，這個群體的渴望所驅動的力量，儼然是可以透過教育的歷程來達到。

關於藝術的社會實踐透過教育的途徑來推進，吳瑪悧在2015年《與社會交往的藝術》展覽專文中指出，由於杜威的《藝術即是經驗》及他所宣揚的藝術乃教育的重要一環的理論支持，藝術被一些社會行動者視為重要且有效的溝通媒介，因此孕育了「藝術在教育中」（art in education）的概念，這個概念尤其被追求社會公義的非營利組織與藝術家所運用，透過戲劇的方式，例如民眾劇場、教習劇場（theater-in-education）、論壇劇場，或是影像的呈現，例如社區影像紀錄，以及藝術教育的推廣活動來幫助一般大眾透過藝術來自我表達，重新尋找認同[45]。吳瑪悧寫到：

> 以教育作為方法，在弱勢社群／社區培力工作坊常被運用，一方面作為自覺、認同、潛能開發的媒介，另一方面也成為幫助弱勢發聲，爭取權益的工具媒介，這種社群藝術的積極作用，遂成為政府社區文化發展政策的一環，藝術家往往也透過此管道被引入社區中[46]。

在此趨勢之下，台灣各種不同類型的社區營造、藝術介入公眾與空間等政府補助政策，往往就在教育的基礎下，以教育作為對話與互動的方法、藝術家回饋社區，透過社群的學習來豐富民眾的經驗，發現自我與表達社群生活。

郭碧慈也認為，2000年以後，在台灣的藝術創作者開始更多的嘗試介入社區營造，從而刺激社區生態意識、重新思考與建構地方意義，他將這些創作定位為「*以教育領導模式開展出過程性的藝術參與類型*」[47]。這些以教育的方法向地方與社群介入，促成社會實踐、社群的醒覺與自我表達的藝術計劃或個人創作，不論其成敗與效力如何，逐漸表現出一種藝術實踐的教育性取向，但是不應是權威式的教育，也不是自我表述的與擁有天才（talent）的藝術家典範，而是與公眾協作、對話，提出問題（有時不見得是以解決問題為終極目的），驅動公眾，帶來改變的藝術家典範。

　　在筆者與其他西方學者的研究裡所論述的這些藝術的社會實踐不免都要去重思藝術家的角色扮演；主要是針對西方藝術史自文藝復興以來及現代主義傳統裡以自我為中心、追求創作突破的藝術家典範的批判及創作倫理的問題為切入點，因為藝術作為社會實踐的創作思維，顛覆了傳統藝術的生產與消費、藝術家與觀者之間的關係結構。在處於東亞文化脈絡、受到儒家思想所影響的台灣的社會文化裡，藝術家的角色扮演是否在社會大眾的認定裡繼承了儒家精神裡具有淑世情懷的文人（畫）精神，或是在文化傳統影響下抱持著所謂知識份子（intellectual）的社會關懷？這一類的藝術家典範，是西方藝術史的傳統裡所沒有的[48]。站在東亞／台灣特有的文化脈絡的角度來觀察藝術家創作的社會實踐，應該有多一層文化歷史的底韻[49]。值得我們延伸思考的是，今天在台灣培養未來的藝術工作者的藝術相關科系、體制內專業藝術教育裡，往往提供各種純藝術（fine art）藝術理論及專業創作課程，但是比較少有專門的

課程是針對社會參與性的藝術創作，許多藝術系的學生或年輕藝術家其實要到學院以外的社會現場去親身經歷或觀察這類的藝術創作才得以有進一步認知。有鑑於此，如果可以把自身特有的文化脈絡與歷史裡就已經有的「藝術家的社會關懷」這樣的思維融入當代藝術有關社會實踐的論述，成為一門普遍在藝術相關科系裡開設的課程，應該是令人期待的。在今日當代藝術發展回歸到日常生活現場、關注社會、在地文化與環境議題的風潮正方興未艾，而當藝術介入公眾領域、邁向社會實踐時，可視為一個結合人、文化與環境考量的整體創作展現，我們也期許觀眾有更多藝術參與的可能性以及公民美學的養成。美學與社會關懷一直是當代藝術家創作上恆常的主題，因此，我們的藝術教育不管是在基礎的國民教育的藝術課程裡，或是培養藝術專業人才的學院教育，除了對美學內涵的培養，是否已經同步地做好了孕育「與社會交往的藝術教育」？這也可以視為是另外一種有別於傳統西方藝術術史觀點的、回應當代藝術走向社會實踐的教育觀點。

【註釋】

1　從藝術社會學的角度來定義，這裡的藝術世界，指的是藝術領域裡的專業人士，如藝術家、藝評人、美術館館長、策展人等美術相關機構從業人員。

2　Claire Bishop, *Artificial Hells: Participatory Art and the Politics of Spectatorship* (London: Verso, 2012), 2.

3　例如2006年在高雄師範大學成立的跨領域藝術創作研究所。

4　例如日本九州大學設計學院2014年成立的Social Art Lab（社會藝術實驗室）。　http://www.sal.design.kyushu-u.ac.jp/english/index.html

5　Pablo Helguera, *Education for Socially Engaged Art: A Materials and Techniques Handbooks* (New York: Jorge Pint Books, 2011), x.

6　Pablo Helguera, *Education for Socially Engaged Art: A Materials and Techniques Handbooks* (New York: Jorge Pint Books, 2011), x-xi.

7　同註6。

8　黃政傑，〈翻轉教室的理念、問題與展望〉，台灣教育評論月刊，2014，3(12)，頁 161-186，http://www.ater.org.tw/教評月刊/臺評月刊第三卷第十二期網路公告版/007.%20臺灣教育評論月刊第三卷第12期「學歷通膨」專論文章pdf。（登入日期：2016/9/28）。

9　吳慎慎，〈藝術介入公共生活：藝術實踐的社群學習〉，於吳瑪悧編，《藝術與公共領域：藝術進入社區》，臺北：遠流。2007，頁83。

10 同註8，頁101-102。

11 CCA Center for Art and Public Life, http://center.cca.edu。

12 Cited from Cynthia Freeland, *'But Is it Art?'* (Oxford: Oxford University Press, 2001), 119-121.

13 劉昌元，《西方美學導論》，台北：聯經，1994，頁116。

14 Jeff Kelly編，徐梓寧譯，《藝術與生活的模糊分際：卡布羅論文集》，台北：遠流，1996，頁14。

15 同上註。

16 Jeff Kelly編，徐梓寧譯，《藝術與生活的模糊分際：卡布羅論文集》，台北：遠流，1996。

17 同上註。頁316。

18 同上註。頁10。

19 同上註。頁11。

20 同上註。頁19。

21 Pablo Helguera, *Education for Socially Engaged Art: A Materials and Techniques Handbooks* (New York: Jorge Pint Books, 2011).

22 同上註。xi.。

23 黃麗絹譯，Robert Atkins著，《藝術開講》，台北：藝術家，1996，頁80。

24 蔡青雯譯，慕哲岡已著，《當代藝術關鍵詞100》，台北：麥田，2011，頁42。

25 Cited from Claire Bishop, *Artificial Hells: Participoratory Art and the Politics of Spectatorship* (London: Verso, 2012), 243.

26 Cited from Bishop, *Artificial Hells: Participoratory Art and the Politics of Spectatorship*, 245.

27 曾曬淑，《思考＝塑造，Joseph Beuys的藝術理論與人智學》，台北：南天，1999。

28 Claudia Mesch and Viola Michely (ed.), *Joseph Beuys: The Reader* (Cambridge, MA: MIT Press, 2007).

29 Jeff Kelly編，徐梓寧譯，《藝術與生活的模糊分際：卡布羅論文集》，台北：遠流，1996，頁281-285。

30 Cited from Bishop, *Artificial Hells: Participoratory Art and the Politics of Spectatorship*, 266.

31 同上註。

32 Bishop, *Artificial Hells: Participoratory Art and the Politics of Spectatorship*, 241.

33 Suzanne Lacy編，吳瑪悧等譯，《量繪形貌：新類型公共藝術》，台北：遠流，2004，頁12。

34 Carol Yinghua Lu, *Tate ETC.* (Issue 20, Autumn, 2010), 84.

35 顧爾德，〈艾未未的「公共‧藝術」〉，《文化研究》，第十三期（2011秋季），頁242。

36 過去部分政府機關建設計劃過程中，往往因為政策因素、規劃不周、經費不足、環境變遷、管理不善及行政程序未完成等，導致設施完成後使用率偏低，甚至完全閒置，成了浪費國家資源的硬體建設與空間，在台灣俗稱「蚊子館」。而姚瑞中的《海市蜃樓：台灣閒置空間設施抽樣普查》計劃，即是對於蚊子館現象的紀錄與挑戰。

37 姚瑞中＋LSD編著，《海市蜃樓III：台灣閒置空間設施抽樣普查》，台北：田園城市。

38 郭昭蘭，〈「海市蜃樓」藝術行動：現代性幽靈的顯影〉，姚瑞中＋LSD編著《海市蜃樓III：台灣閒置空間設施抽樣普查》，台北：田園城市，頁66。

39 同上註。頁67。

40 翁崇文，〈「翻轉」教育在「翻轉」什麼〉，《臺灣教育評論月刊》，4(2)，2015，頁99-100。

41 Bishop, *Artificial Hells: Participoratory Art and the Politics of Spectatorship*, 241.

42 林志明，〈一個時代的集體努力〉，姚瑞中＋LSD編著，《海市蜃樓V：台灣閒置空間設施抽樣普查》，台北：田園城市，頁34-35。

43 Cited from Bishop, *Artificial Hells: Participoratory Art and the Politics of Spectatorship*, 273.

44 同上註。

45 吳瑪悧主編，《與社會交往的藝術——台灣香港交流展》，臺北：財團法人中華民國視覺藝術協會，2015，頁20。

46 同上註。頁22。

47 郭碧慈，從地方到空間：反思台灣當代藝術的公共性，《藝術觀點》，No.62，2015，頁149。

48 在中國古代文人畫的傳統裡，大部份的書墨畫家生涯裡的主要命定是出仕，擔任政府官員以服務社會國家為己志，他們多數將書畫創作當作是閒暇時抒發胸中丘壑而非人生的志業。往往德行高尚的士大夫，他們的作品更是被視為比一般的畫家有更高的藝術成就，例如蘇軾即是其中一例。

49 董維琇，〈擴大的界域：藝術介入社會公眾領域〉，《藝術論衡》，復刊第七期，國立成功大學，2015，頁106。

第五章
區域性的發展與對話

我們是如何與身邊的人們、環境、以至於寬廣的世界、
歷史連結起來的？

——藝術家李明維

一、藝術的社會實踐：
區域及全球歷時與共的情境

　　本章書寫的發想，來自於筆者自2014年、2016年連續參與國際間頗具規模與影響力的亞洲研究學術組織AAS（The Association for Asian Studies, 亞洲研究學會）[1]所舉辦的的亞洲研究年會，並發表關於東亞的藝術介入社群、藝術的社會實踐專題所得到的啟發。近年來，因為看到來自與台灣鄰近的其他地區的學者與藝術家，特別是東亞的區塊，對於藝術的社會實踐與社群介入的持續關注。因此，筆者聚焦在台灣的相關案例的研究發表時，也看到藝術的社會實踐在思考點上受到西方前衛主義、觀念藝術以及1990年代以來當代藝術發展趨勢的影響。雖然目前也已有不少相關歐美學者論述與藝術家作品發表的出版，但是筆者同時觀察到在文化上深受儒家文化影響的東亞地區，包括台灣、港澳、中國大陸、韓國、日本等地區在藝術的社會實踐上的展現，反映其特殊的地區性文化歷史與政治的意義，因此，本章的書寫，是以台灣為出發點，看到全球在地化下藝術在東亞的社會實踐，本章特別著墨的部份，雖然無法涵蓋整個東亞，但試圖聚焦在於論述華語區域的台灣、中國以及香港藝術家的社會實踐，這些地區一方面受到西方藝術史上前衛主義的反叛精神、社會參與性藝術以及公民意識、行動主義的影響，但是另一方面受到歷史傳統裡藝術家（同時是士大夫與知識份子）所具有社會責任與自我意識的召喚，這是有著別於西方的思考。本章著眼於這些亞洲鄰近區域間的對話與發展的分析，期許對於當前藝術的「社會轉向」，能夠邁向一

個更為全景式、反映出東亞，特別是台灣及中國獨特的歷史、政治與社會文化脈絡下的觀點，而不僅僅只是從西方觀點去評斷非西方地區藝術特有的社會實踐。

關於藝術的社會性與政治性的連結以及區域間的對照，鄭慧華在《藝術與社會——當代藝術家專文與訪談》一書中曾經評析藝術與社會的連結，是在「一個全球化的共時性」[2]當中，而近年來關於政治性藝術的研究討論中，除了台灣之外，還有許多屬於不同地區的藝術家，例如藝術家Jermeny Deller以及Superflex、The Yes Men等這些藝術團體，其創作內容與風格也迥然不同，但是卻分別以其獨特的社會介入方式帶來影響而引起許多討論。鄭慧華指出：

儘管他們都對「行動主義者」或對「藝術家」這樣的身份有不同的詮釋，但都顯示了來自前衛藝術終結和觀念藝術、行為和新媒體的形式和美學，並以彈性和具有行動力的方式作為介入和挑動社會的策略[3]。

鄭慧華的研究裡訪談的西方藝術家中，Superflex和Deller他們對於自己身份的認定，都已超越了傳統上或社會角色對「藝術家」的定義，此外，也都喜歡與人合作，不同的人或團體的加入，往往成為他們計劃最具煽動力的一環。而Superflex這個丹麥三人團體也提出說明：對於作為藝術家，他們和社運以及行動主義者之間的差異，若說行動主義者所追求的目標已有既定的答案，那麼他們的行動則是針對在特定議題提出問題與可能性，而不是提供答案。而The Yes Man則談及了藝術觀念如何成

為觸發社會行動想像力的媒介，以及身為行動主義者的角色與目的[4]。凡此種種，藝術一旦進行所謂的社會實踐，關於行動主義與藝術創作的連結、藝術家在傳統上角色定位的顛覆也都會為藝術家所省思。

鄭慧華敍述在全球的共時性中，針對藝術成為了一種表達、改變、意識的形塑、對於當代社會的許諾（commitment）的工具與行動方式，她提出了這樣的解析：

> 與台灣在地文化脈絡既平行也是交錯的，是90年代世界進入了全球化時代，那使世界逐漸成為一個彼此依存的巨大網絡，世界上一個地方所發生的事情都可能快速牽動和影響著其他地方，而這樣的政治經濟效應特別是資訊時代來臨後…………當代藝術對於社會性議題的回應和討論加劇，也是基於時代的迫切性，它特別是遊走於機構、市場機制和學院內外的一股基進潮流[5]。

《藝術與社會——當代藝術家專文與訪談》的研究裡指出藝術家傳統裡的角色的顛覆與當代藝術對於社會性議題的討論熱絡，在全球的共時性中，導致當今藝術關心全球化過程、新自由主義所產生的危機，有鑑於此，筆者認為，一些具有前瞻性、全世界不同區域的重要當代藝術獎項，也都共同的指向對社會性議題的回應與行動，甚至納入了一些原本非藝術或不自稱為藝術的「當代藝術新領域」。例如，2015年底在英國素來享有盛名的泰納獎（Turner Prize）[6]頒給了一個由建築師、設計師、歷史、科技、哲學、社會學等不同專業領域者共18人組成的名為

'Assemble'的團體，他們擅長的是與社區合作的都市更新計畫，得獎的作品不是在畫廊展出的作品，而是在一個在南利物浦社區發生的街區改造計劃。Assemble以振興英國工業老城利物浦的「格蘭比四條街」（Granby Four Streets）計畫獲得殊榮。值得注意的是，這一街區是利物浦當地建造於1900年前後的住宅地區，原以階梯式建築特色而著名；直到1980年代因遭逢經濟衰退而導致失業、種族偏見、警察介入執法等問題，而於日後陸續發生示威暴動，致使街區內房屋也受到嚴重毀損、面臨被拆除的威脅等厄運，成為最貧窮的地區之一[7]。泰納獎得獎作品過去以典型創作為主，大多能完整呈現於展覽空間，並進入典藏機制或藝術市場中流動，但這次將殊榮頒給一個振興社區、街區再造的計畫，無疑是極具突破性的決定，也是史無前例的。英國的重要媒體《衛報》（The Guardian）指出：Assemble的思考方式對藝術市場與對地方振興的過程中常會發生的仕紳化（gentrification）現象，無疑地都是一種對抗。因為他們不想與藝術市場共鳴，但是卻開創出藝術的創新之路，他們積極地以更多的在地民眾的參與及自決來抵制仕紳化，而他們的計劃也展現出一種公民的力量[8]。同樣的，香港《明報》對於Assemble成員的訪談則提到對於「格蘭比四條街」計畫的感動：

> 三言兩語無法道出藝術如何救世界，……親自走訪利物浦
> Granby Four Streets，才明白這個獎項不只屬於18人，也沒有任
> 何奇蹟：只有街坊自救，八方支援的故事。[9]

2015泰納獎評審團對於Assemble的評語包括：

展示社會的另一種可能。Assemble與Granby Four Streets的長期合作顯示在後工業年代，藝術創作帶動和影響迫切社會議題的重要性。[10]

Assemble提供給居民的是一個對美好未來的願景，每個細節包括街道、屋舍或花園，看向的都是未來的永續性。經過長時間的聆聽與溝通，原本廢棄已久的房子開始重修，關注在為住戶提供充足的空間感，更重視每個家庭需求，量身打造屬於他們的理想家園。從「過程的重要性」到對「未來永續性」的關注，他們的計畫改造的不只是過去；處理的不只是當下，更試圖發揮一群人的集成的力量來建立社會關係，並改變現狀、改變社會。[11]

泰納獎破例頒給一個建築設計團體，甚至連作品都不被定義為所謂的藝術，但一件能代表英國此刻關心議題的作品，也同時是藝術世界當前正關注的議題：「藝術如何參與在社會當中，藝術如何帶來改變？」，在此顯得特別重要。陳永賢對2015年的泰納獎提出觀察，認為：

Assemble 獲獎的事實，提供了新世代的想法，他們一方面採用社區參與、街道重建、建築翻修，另一方面也執行手工製造等事務為途徑，以群體力量策劃這個長期的進駐活動。更重要的是，他們選擇被邊緣化的社區，對於空間改造的操作方式，不僅讓一個被遺棄的社區得以重生，也勾勒出如何形塑社區運作的公共議題。[12]

Assemble 在「格蘭比四條街」在房屋改造階段性任務完成後，又成立了一家社會企業「格蘭比工作坊」，販賣多元的手作家居用品，也藉此雇用在地居民，工作坊內商品強調在地化，搜集社區內維多利亞老屋的荒廢建材，再重新加工製成新門把、燈罩、窗簾和磁磚等，也讓居民動手DIY製成所有商品。Assemble成員在受訪時表示：「這也是一個讓社區參與重建社區的機會，並帶給社區更多曝光及能見度……長期而言，成立社會企業能夠讓社區成為有多重作用的自治體，保持在地化的經濟活動，也有利於計畫持續的進行」[13]。

Assemble讓我們看到的是一個結合文化、設計與建築的跨領域團體，如何向世界展示他們對社區運作的不同方式。Assemble成員認為，他們的作品雖是與社區攜手合作的一小步，但卻是創造社會價值的一大步[14]，由不同的專業者合作跨領域的都市再生計畫，以藝術與創意的方式，和民眾協力打造原本破落的街區，居民攜手重建他們的家園，藝術創作與公民力量的結合，也使那些迫切、棘手的社會議題或缺乏自信及社群治理的邊緣地區，得以凝聚共識，尋求更美好的生活，是這個案例所帶來啟示。

與2015獲得泰納獎的Assemble相較之下，筆者在第三章中曾經探討了由吳瑪悧策展的「樹梅坑溪環境藝術行動」計劃，也同樣的是深入社群與在地對話的藝術行動，雖然不是側重在地的改造與營建，但在環境教育與喚起在地社群意識的投入，則是帶來了永續的力量，並且在2013年獲得台新藝術獎。除此之外，藝術家姚瑞中和LSD自2010年開始持續進行的《海市蜃樓：台灣閒置空間設施抽樣普查》計劃，也屢獲國際間

藝術大獎，例如2014亞太藝術獎[15]之國際觀眾票選獎等。不論是在英國的泰納獎、亞太藝術獎或是在台灣的台新藝術獎，都是具有重要指標性的當代藝術獎，也是對藝術專業領域具有莫大影響力的獎項，這些獎項不約而同地指出了一個關於當代藝術的社會實踐的前瞻性，也指向了未來藝術與社會公眾生活經驗的連結性，並且是當前藝術潮流的趨勢所在。區域與區域間的對話與共感性是藝術界所面對時代令人感到興趣的面向，但這不能以全球在地化（glocalization）現象[16]來一言以蔽之。誠如鄭慧華在其研究中指出：

> 今日我們身處之零時差的共時性當中，無法自外於這個世界，
> 此刻藝術家以更深入社會的方式探討文化政治與文化差異，以
> 全球同一化的過程中被掩蓋或排除的面向來作為議題，也逐漸
> 成為世界公民的社會責任的流露展現。[17]

而姚瑞中則認為《海市蜃樓：台灣閒置空間設施抽樣普查》這個計劃得到觀眾票選獎，表示世界各國的觀眾都有共鳴，政府政策失當與諸多的弊端所造成的閒置空間這個問題不只存在於台灣，亞洲甚至歐美各地都有這樣的狀況。[18]

世界各地行動主義與社群藝術的扣連沒有固定模式，但都捲入行動者、創作者與在地居民；透過藝術媒介互動及民眾參與過程，來共構社群的文化認同。藝術家是行動者，而民眾更是共同參與者。策展人呂佩怡認為：2014 年的三一八太陽花學運有大量藝文工作者、藝術學院學生的參與，引發藝術與社會運動之間關係的討熱烈論[19]。而同樣的現象也

發生在2015年香港的雨傘革命運動，正好回應了目前任教於香港、長期致力於社會參與性藝術研究的中國學者暨藝術家鄭波所言：「藝術與社運的交融，對於藝術工作者，已經成為一個事實和常識。」[20]近年來，在全世界不同國家與地域的社會參與性藝術的發展正方興未艾，特別是在那些衝突與爭議的所在。維貝爾（Peter Weibel）在《全球行動主義：21世紀的藝術與衝突》（Global Activism: Art and Conflict in 21st Century）一書中指出：社會參與性藝術本身成為公眾串聯的平台，個人可以藉此來宣告基本的權益與國家的民主，行動主義可能成為二十一世紀的第一個新的藝術形式[21]。這些區域裡的發展與區域間的對話、相互呼應，還包括同一個區域間彼此的串連與共振，藝術作為一種社會實踐儼然是對於是我們所身處的這個世代氛圍所高舉的公民意識與行動連結的回應，同時也是最令人期待的藝術新潮流。

二、東亞各國的同質性與差異性

關於藝術的社會參與及實踐，同一區域之間也形成了各種不同的相同與相異之處的對話，以台灣所處的東亞為例，藝術的社會介入（artistic social intervention）則是在目前東亞各國如日本、韓國、台灣、中國大陸、香港被廣泛的討論與實踐，反映出東亞各國的政治、環境與社會的氛圍，使得藝術家與群眾以各種藝術或者非藝術傳統的方式去挑戰、發問，表達意見並尋求問題的發現與解決之道。

藝術家高俊宏在其所著的《諸眾：東亞藝術佔領行動》中的所論

述的乃是自2012年以來，其進行數年的東亞藝術行動佔領（squat）案例的田野調查，高俊宏持續前往日本東京、沖繩、香港、韓國首爾、濟州島、中國武漢等地區，採訪並考察東亞地區在激烈的全球化處境下，一波波新類型的藝術行動的在地發展，這些藝術行動中，某些程度上也對應著近年台灣社會的轉變。佔領不只關乎藝術，更是一種總體性行動。在參與佔領過程中，藝術工作者不斷的修正自己既有的藝術框架，嘗試為急遽變動的社會提出另類的想像及對策。

東亞各國的藝術家為何要介入社會？而以佔領空間、佔屋、各種形式的群聚與長期的抗爭形式的藝術行動又要試圖改變什麼？高俊宏指出，在其田野調查過程中，所有受訪者對於自身環境危機最一致性的描述即為「仕紳化」（gentrification），從城市的高密度發展，及其所衍生的社會問題諸如貧富差距、社會正義的失落迸發出來。東亞創作者所關注的「仕紳化」這個議題剛好與本章前面所提到的英國藝術團體Assemble 對於仕紳化的對抗不謀而合；今日的東亞創作者特別關心的社會實踐——這股新崛起的東亞藝術力量，在社會全面仕紳化的趨勢下，不斷的組織、行動，開鑿出諸多動人的藝術思想與實踐。在田野踏查的歷程裡，高俊宏認為：

> 我目擊了東亞當代藝術正朝向兩條背反的路線分道揚鑣：商業主義與社會主義，佔領性的藝術行動接近於社會行動的想像，雖然臨時、機動、缺乏完整的「理論戰略」，但他們憑藉一股勇氣，挑戰法西斯式的都市治理，不斷地失敗，又重新爬起。[22]

高俊宏作品關注議題包括歷史、諸眾、空間、生命政治、新自由主義（neoliberalism）[23]、邊緣、社群、仕紳化等，除了書寫之外，其持續進行藝術創作《廢墟影像晶體計畫》，因此他的創作長期以來是

以身體介入歷史及都市邊緣場景，並以行動、錄影、描繪、書寫等多種手法，讓台灣在新自由主義下的失能空間（亦即廢墟）、失能者的印跡一一浮現。[24]

龔卓軍評論高俊宏自2010年以來《廢墟影像晶體計畫》的倫理意涵，指出它其實是一個「倫理——美學」的藝術滲透計畫，圍繞著形同廢墟一般的失能閒置空間與遭到封鎖的禁忌場所、地景與歷史影像，試圖朝向失能者——被噤聲或沒有發言權的他者、弱者、病者與死者的存在，重新賦予其聲音並創造新的意義。這也是高俊宏對東亞「諸眾」的詮釋角度，一種影像擷取的倫理與論述，其首要訴求不是政治權力上的批判，表面上少了一份肅殺躁動之氣，但卻是張力強大而靜默無言的抗爭。[25]

高俊宏的《廢墟影像晶體計畫》展現的是一種與社會、歷史的對話思考，這個計畫針對廢墟做歷史調查，以在地歷史縱深的視角展開，意義在於親身駐點的營居，尋出廢墟過去的影像、舊照片，並以舊照片為摹本，在廢墟牆上素描、找來人物在廢墟裡演出，創作歷程就像是現代台灣從殖民時期到後殖民空間的轉印浮顯，在攝影影像與文字的互文存證下，除了展現被忘卻、被扭曲的遺跡事物，也邀請觀眾探訪這些地點，反思它們的歷史意義。歷史的場景與人事成為高俊宏作品的一

部份，對於高俊宏以身體行動進入到作品中的展演，龔卓軍認為，其創作反映當前的檔案熱（archive），因此對高俊宏所展現的安那其身體（An-archist corps），提出這樣的評論：

> 對抗天真的檔案熱紀念碑，轉向殖民帝國影像檔案背面的黑暗，亦迂迴伏擊當下新自由主義「學院──美術館──畫廊──展覽會」美學政體下的話語慣習，以行走東亞惡所，去除一般意義的「藝術家」語藝，去除一般作品的「作品化」路徑，構造出一具「非藝術家」的安那其身體[26]。

相較於高俊宏的《廢墟影像晶體計畫》，姚瑞中和失落社會檔案室（Lost Society Document，簡稱LSD）的「蚊子館」計畫《海市蜃樓：台灣閒置空間設施抽樣普查》系列以及陳界仁的影像作品，分別從被國家浪費、錯誤政策下所造成的荒廢空蕩的蚊子館，和被新自由主義所棄置的失能空間出發，一方面將自己的現實處境暴露出來，以作為其創造的支撐點，另一方面具有強烈的政治批判意圖，透過藝術創作的平台，向政治、社會與世界發聲。陳界仁視當下為現代性歷史所生產出的廢墟，質疑台灣在全球分工體系中的位置[27]；而姚瑞中和LSD的《海市蜃樓：台灣閒置空間設施抽樣普查》更是串聯了許多年輕學生藝術家的參與，試著主動的以作品的展出、出版與行動的介入來挑戰公部門，喚起注意並促成可能的改變。郭昭蘭分析姚瑞中作品自90年代起的發展可謂是「從身體行動到藝術行動」：

> 早期自90年代發表的土地測量系列作品：本土佔領行動

（1994）、反攻大陸行動（1995-1997）、天下為公行動（1997-2000）可以視為是以身體行動表明存在，同時探問歷史、國家、權利之疆界……沿著「藝術家如何回應現實的提問？」，我們似乎在2010年「海市蜃樓」計畫中看到藝術家將「身體作為測量工具的身體行動」，具體化成為藝術行動的方法學，並知識化為一個可行的教學方案：透過預設的返鄉（地方）勘查路線，「身體」持續作為測量的微型參照：儘管個別案例的呈現仍然保留著存在於寫實主義與浪漫主義間的微妙張力，蚊子館的顯影藝術行動，一開始就是以進入公共領域（public sphere）的對話，作為其計畫目標。[28]

　　除了姚瑞中的作品試圖以進入公共領域，進行對話與從中觀察政治、社會的變遷之外，筆者認為，台灣藝術家自1980年代以來開始從事藝術的社會實踐，1987年前後，也就是解嚴時代的來臨，使許多藝術家尋求與公眾直接面對面，試圖跨出美術館展演空間，回歸到地方的真實性與草根文化作為創作的取向，在文化認同上試著反映各種去中國化的意識形態，這是藝術家與公眾直接接觸的開始[29]。策展人鄭慧華也在《藝術與社會──當代藝術家專文與訪談》一書中指出，從戒嚴、解嚴到後解嚴，在台灣的藝術發展脈絡中，許多不同專長領域的藝術家，共同對政治、社會和現實進行思考、反叛與批判[30]。

　　關於藝術家在進行社會參與及實踐過程中所扮演的角色，畢夏普認為，從二十世紀初現代主義時期以來有兩個路徑延續至今，一為作者

傳統（以藝術家為主體的作者論），尋求批判現狀、挑戰觀者的想法，另一則為「去作者」的立場出發，主張擁抱集體創造力，藉由邀請觀眾身體力行、實際參與來達至其訴求，拉近觀眾和藝術家的距離，通常是講求帶來改變與其建設性[31]。高俊宏、姚瑞中與陳界仁的創作方式是以藝術家為主體的，他們的創作過程中，透過藝術家敏銳的觀察，以藝術作為揭露現實的方法，三位藝術家將社會現狀視為歷史上政治經濟結構造成之結果，透過對於某一社會現象的觀看，回到現場進行調查研究，既可以揭露當下的社會現實，同時也可以反思過往，指出問題之所在。相對而言，筆者在本書第三章所探討的策劃樹梅坑溪藝術行動計畫的藝術家吳瑪悧，以及土溝農村美術館的參與藝術家社群，則是屬於畢夏普所分析的另一種從去作者權或共同作者權的立場介入觀眾。藝術的社會實踐除了以上這兩種以藝術家為作者主體，或是在過程中藝術家個人主導的退位，帶來更多參與者成為有批判思維、積極參與的共同作者之外，呂佩怡則指出，還有一些藝術家在進行藝術的社會參與和實踐上是作為轉化的界面（中介）[32]，就這個藝術家作為轉化的界面而言，筆者認為，例如中國藝術家艾未未即是透過作品發表與網路社群，作為一平台，使一些原本默默無聲的個人意見成為一種公民社群的集體表達與藝術行動。

三、誰怕艾未未？誰愛艾未未？
中國當代藝術家的社會實踐

筆者在前面所提到的在東亞藝術裡崛起的新力量，當然也反映在中國當代藝術家在社會參與性藝術的實踐。近年來備受世界矚目與充滿爭議的藝術家艾未未，他站在中國當局的對立面，以藝術手法批判社會現實，為維權人士請命，鼓勵人們表達自己的觀點，認為中國必須走向更民主的社會。在中國，艾未未所代表的不只是藝術，還代表了公民社會、民主、網路公民以及「新媒體微革命」的概念[33]，他透過網路的介面來接觸公眾，傳達批判各項議題，喚起公眾意識以作為藝術的社會實踐。他不僅在2011年被英國《藝術評論》（*Art Review*）列於最具影響力百大人物（Power 100），更是在名單中居於榜首，根據《藝術評論》資深編輯拉波特（Mark Rappolt）的說法，原因是：

> 艾未未拓寬了藝術的概念，藝術不單是美術館特定空間展現的東西而已；重點是使藝術如何參與世界，以及身為藝術家你如何運用你的聲音。[34]

拉波特認為，艾未未的積極行動提醒人們「藝術如何向外延展，傳達到更多觀眾心中、連結真實世界」[35]。觀察《藝術評論》近年對於年度影響力人物的100名排名，艾未未自2006年以來開始每年榜上有名[36]，他在2010年居於第13位，然而當年這份名單中前面幾名幾乎是以館長、策展人與收藏家為主，艾未未在2011年躍居為榜首並不只是因為他在

2011年遭到中國政權的逮補拘役，深陷81天的禁錮，引發了國際間許多美術館、藝術圈、學術界和社會團體對他的聲援，這個事件本身所反映出的是：其影響力並非是因其在藝術界的聲望，還包括了他對當權者、機制的挑戰。

　　艾未未的藝術行動，若套用畢夏普對進行社會實踐的藝術家角色扮演的分析，不僅展現藝術家創作光環、極盡挑釁與批判當權者之能事，更展現了他的群眾魅力；擁抱集體創造力，促使他的藝術與個人的生活難以區分，可視為是一種總體藝術（total artwork）的實踐[37]，也不斷的以藝術（展演）的力量，在國際間發聲，挑起中國當局在後冷戰時期對西方世界的敏感神經，對其雙方意識形態落差從中進行調控，加深了西方對於中國的負面觀感，也因此對於中國政府帶來壓力。艾未未所引發的討論與爭議也串連了兩岸三地藝術界、維權主義者與行動主義者對於「以艾未未作為方法」的討論，思考艾未未的藝術與行動視為對體制的衝撞、改變社會，談論以藝術介入政治的各種可能[38]。他既是雕塑家、設計師、建築師、作者、影像藝術家，也是觀念藝術家、行為藝術家、藝術行動者等，作品巧妙的遊走於各種不同媒介的藝術形式。著名國際策展人 Hans Ulrich Obrist 稱艾未未透過部落格、推特網路社群創造眾多追隨者，是一種「社會雕塑」[39]，同時，艾未未也被媒體封為中國「最政治」的藝術家，並且為其所身處的世代裡最重要的文化評論者。[40]

　　觀察近年來艾未未開始引起國際間熱議的作品，以《葵花籽》與《念》為例，這兩件作品在同年發表，也將艾未未的影響力及其所帶來媒體感染力推向高峰，引發了各種不同的評論與觀眾的回應，其中

《念》這件作品訴求的公民調查，更是將「藝術創作者艾未未」轉變成了「公共知識份子艾未未」[41]。

2010年10月，艾未未的作品《葵花籽》首次在英國倫敦泰特美術館現代館（Tate Modern）渦輪大廳（Turbine Hall）展出，《葵花籽》作品是以一億顆葵花籽，鋪滿渦輪大廳後半部1000平方米的地板空間，觀眾走在其上，感覺像是在佈滿小鵝卵石的海灘散步。然而，拾起地上的一顆葵花籽，仔細端倪，會發現此葵花籽並非真實的、可食的、我們所認識的葵花籽（圖5-1）。這些看似不起眼，相似度高的葵花籽，其實每一顆都是獨一無二。它們是由中國景德鎮1600位匠人，耗時兩年，按照傳統技法，以20到30道工序製作，從材料的取得開始，製作模型、素胚上色、燒窯、修整、檢查、打包，最後將重達150噸的陶瓷葵花籽，運送至英國倫敦展覽。《葵花籽》這件作品在展出所呈現的形式上，一方面延續了他過去對於代表象徵中國的群眾（mass）與數量的探討，然而，對於這件作品的理解，似乎不能以表面所見的直觀感受，而必須了解背後整個藝術生產過程。泰特現代館對展覽介紹的文宣上寫道：

> 葵花籽……這個大規模生產與傳統工藝的混合邀請我們去細看「中國製造」這個現象，和今日的文化與經濟交流所產生的地緣政治。[42]

黃建宏論及《葵花籽》則認為：

> 艾未未與其他在中國熱中崛起的藝術家一樣，其作品都觸及到兩個關懷面向，就是人群與工藝。……被圖像同質化的個人變

圖5-1　艾未未《葵花籽》於倫敦泰特美術館現代館渦輪大廳展出現場。（拍攝：董維琇）

成人群的個人組成單元，而因應市場需求的單元複製則召喚著
大量的代工匠人……成為完成資本主義『數字』奇觀的異化勞
動力。[43]

　　《葵花籽》看似又是另一件艾未未成功地、投西方觀點所好的作品
計畫，受邀在英國重要的美術館向國際展現對中國走向世界工廠、資本
主義的貧富不均與藐視人權現況提出批判。然而，艾未未的《葵花籽》
作品是否真實的召喚了民眾參與及融入了公民的批判意識？英國學者格
拉斯登（Paul Gladston）認為《葵花籽》：

除了（藝術）機構給它劃定的反抗權威的象徵符號性角色，似
乎並沒有什麼積極參與的批判焦點[44]。

　　筆者認同這樣的觀點，因為這件作品在公眾的參與上，除了眾多
匿名的工匠實質參與代工過程之外，作品的作者權仍是歸屬於藝術家艾
未未本人，比起艾未未透過網路實驗的社會實踐，吸引了廣大媒體公民
的網路平台（部落格、推特、紀錄片視頻等）試圖對體制的挑戰抵制，
《葵花籽》在引發公民意識對政治與社會正義的批判上，並不是一件特
別直接有積極影響力的作品。

　　然而在2011年4月，距離泰特美術館現代館《葵花籽》閉展前一個
月，中國官方在北京首都機場拘補艾未未，上了國際新聞版面，全世界
各地有許多群眾聚集聲援艾未未，與此同時，網路上輿論沸騰，網民們
以各種方式表達他們與艾未未站在一起的決心；包括像複製人一樣衍生

的艾未未頭像遍佈微博。泰特美術館現代館除了聲明要求釋放艾未未之外，並在美術館頂樓外觀，張貼大字「釋放艾未未」（RELEASE AI WEIWEI）。筆者適逢當時在倫敦進行公共藝術研究計畫，除了記錄了此一事件之外（圖5-2），也感受到這個突如其來的意外事件巧合的與展覽裡外呼應，在倫敦泰特現代館外觀上所呈現「釋放艾未未」似乎成為當時藝術界的標語，艾未未的藝術行動主義在國際間成為熱門關注的議題，而他被中共當局拘審的事件，也儼然成為總體藝術作品——艾未未自身與其行徑所代表的藝術行動主義（art activism）的一部份，帶給觀眾的震憾遠大於他在美術館裡展出的《葵花籽》作品。

事實上，艾未未表現在實質上的藝術行動主義開始於2008年對中國四川地震所進行的一連串調查，他試圖批判揭露被政府當局刻意遮掩的事實，艾未未也自此成為令中國當權者不安的頭痛人物。2008年底，四川地震之後，艾未未主動進行汶川地震死難者調查報告，並以網路做為媒介，揭露官方不願公佈的真相。他利用自己的影響力，組織年輕志願者去統計死難學生名單——這名單不但是為了情感，保留人名以茲紀念，更是為了未來的審判保留證據。此舉大大刺激了想要掩蓋真相的四川官方，造成「公民調查志願者」與艾未未被騷擾、拘禁甚至傷害[45]，名單被毀壞或被沒收，但即便如此，艾未未還是搜集了5212名死難學生的名字，並且徵集網民參與，選擇一位和自己或親友同姓的學生名字來朗讀，同時也錄音傳遞給艾未未工作室[46]，最後製作成《念》這件聲音作品（sound art），表達了網民們對地震中死難的無辜學生的哀悼與憤怒——因為中共當局的迂腐與對川震所暴露出政府對傾毀學校的「豆

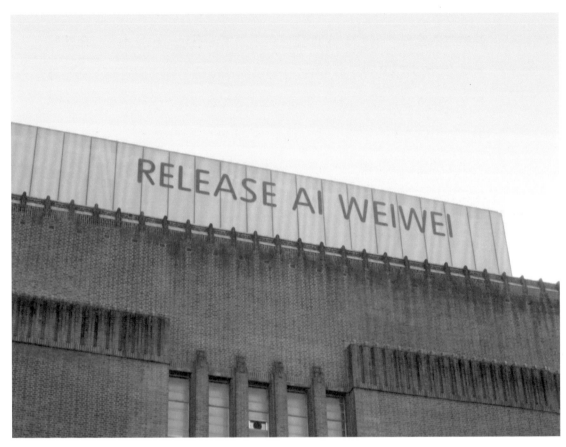

圖5-2　艾未未被拘捕後，倫敦泰特現代館外的「釋放艾未未」標語。（拍攝：董維琇）

腐渣工程」的不負責任、草菅人命與抹滅事實的態度。艾未未號召起更多網路公民去投入這場社會公義的戰爭，因此，「尊重生命、拒絕遺忘」[47]——作為《念》這件艾未未與網路公民一起推出的作品所要喚起的公民意識，《念》的意義是在於紀念、思念、永誌不忘，通過每一位網路公民的聲音與行為（唸出聲）來完成，在網路空間（也作為是種公眾交流對話的空間）不斷傳送與複製，因為這些學生如果被遺忘，他們才是真的死去。2011年TED演講會的錄影訪問中，艾未未自述近年來的歷程，他說：「我在做的是嘗試把我的藝術涉入現實，嘗試把網路連結於社會變動之下[48]。」他持續運用網路傳播、批判各種激烈的社會議題，藉由網路，艾未未從事著雷西（Suzanne Lazy）所指陳的新類型公共藝術（new genre public art）創作——是連接人與人的藝術，在公共領域內創作藝術，以公共議題展開行動藝術，也在過程中實踐了波伊斯（Joseph Beuys）式的中國社會雕塑（social sculpture）；同時展現了美國策展人（Nato Thompson）在《看見力量：二十一世紀藝術與行動主義》（*Seeing Power: Art and Activism in the 21st Century*）書中提出「社會美學」（social aesthetics）的精神與「戰術媒體」（tactical media）的策略[49]。關於艾未未的藝術行動對於群眾的影響力，如何成為公民力量的形塑，媒體人彭曉芸在收錄於《誰怕艾未未？影行者的到來》一書中的文章〈抗議者的想像力—特立獨行的藝術家〉中認為：

> 艾未未擅於把藝術家的想像力運用到公民抗爭的領域，他深諳傳播、資源、動員等一系列行動要素，並嘗試進行集體行動，諸如作品《童話》、《念》、《河蟹大會》等，這些和刺激官方神經

的群體性事件有著本質上的區別，但是更多是一種行為藝術，是任何現代社會都沒有理由排斥的公民表達及社交自由[50]。

分析艾未未的總體藝術，不管是艾未未以巧妙的嘲諷、行為、紀錄與網路裡的對話，其發人深省的批判思考充滿了鼓動與召喚的力量，透過群眾的集體行動成為藝術實踐。《念》這件作品中的每一個發出聲音的個人，代表著一個原本沈默的，或者是憤怒但是因為恐懼而噤聲的個人，他們透個艾未未的創作實踐作為平台，發出聲音，連結了所有原本不認識的每一個個人相同的意念，發出聲音，從個人的意見轉變成為公開、公眾、公民表達的力量。

鄭波在〈從工人到公民：對艾未未的《葵花籽》與《念》的比較分析〉（From Gongren to Gongmin: A Comparative Analysis of Ai Wei Wei's Sunflower Seeds and Nian）一文中認為艾未未2010年的作品《葵花籽》與《念》可視為集體藝術創作的兩種模式，在《葵花籽》的創作中，藝術品的生產被置於私人領域中，以艾未未為作者，作品可以被擁有與展售[51]，而那些生產過程的參與者是無數匿名的雇用的工人。在《念》的創作模式中，參與者成為了公民；藝術品成為公開表達私人意見的渠道，而這種模式有助於發展中國的公眾領域（public sphere）[52]。筆者認為，更進一步來看，《念》這件作品的創作帶來公民意識、公民社會的成形。除了藝術家身份之外，艾未未被網路追隨者暱稱為「艾神」，作為一位擁有無數粉絲（fans）的公眾人物、媒體寵兒與知識份子，他呈現藝術家如何介入社會的各種可能性，他的行為藝術、立場與生活方式

作為一種總體藝術，介於一般的公民行動與社會運動之間，他借助藝術的形式，表達了一個公民追求知情權和社會公正的權利。借用波伊斯對於社會雕塑理論的延伸思考——「人人都是藝術家」，艾未未的藝術行動又何嘗不是也引發了「人人都是艾未未」的效應？——作為公民的個體，具有發言、哀悼、提問與批判的權利。

四、由下而上的公民行動

正因為艾未未在國際間享有盛名，得到西方藝術界與媒體的支持，並且深諳以各種不同媒介、藝術形式與行動勇於衝撞中共政權與體制的界限，他的藝術行動主義擴展了中國「公民的公眾領域」（civic public sphere）。然而，除了艾未未的作品與藝術行為之外，自2000年以來，中國有一批藝術家也開始追求與公眾連結，並且有強烈的公民社會由下而上（bottom-up）行動的渴望[52]。

旅美藝術史學者王美欽（Meiqin Wang）在〈當代中國的社會參與性創作藝術家〉（The Socially Engaged Practice of Artists in Contemporary China）文中提出其觀察：中國有一些藝術家雖然不是像艾未未一樣直接與當權者衝撞，他們身為藝術家卻也扮演著公民知識份子（citizen intellectual）的角色，他們持續不斷的創作，作品往往直指公民社會不能忽視的一些中國正在面對的環境品質與文化遺產保存的危機，試圖引發公民的討論及參與，他們的創作就像是對當權者的諫言與對公民議題鍥而不捨的堅持，終究引起當權者的理解與支持，並進一步與之合作（但

不是被權力收編）及對話，試圖在體制內帶來改變。例如，攝影家與紀錄片工作者王久良自2008年以來投入的關心垃圾掩埋問題的系列作品，並於2009年起持續發表的關於北京近郊垃圾處理與環境惡化問題的《垃圾圍城系列》攝影作品以及紀錄片《垃圾圍城》（2010），以這樣的藝術展出以介入環境議題，挑起了觀者不只是觀看那些關乎垃圾處理的人、事、物，尤其是一幕幕令人怵目驚心環境惡化、垃圾污染的景觀，不僅喚起觀者的反省、討論並以自身的日常實踐行動來支持環保。王久良關乎環境議題的系列作品屢獲國內外藝術大獎，也引起中國官方媒體中央電視台的主動報導與播映，其作品更引起北京政府的注意，試圖改善垃圾處理問題[54]。另外，藝術家渠岩發起以當代藝術介入中國在都會化與經濟發展的現況下日趨沒落、遭到忽視的農村地區，他推動農村復興與村落文化重建運動，引發了許多志願者、農村在地人的文化自覺、自我認同，以及國際人士對於農村文化遺產（heritage）及傳統的關注。渠岩於2009年創立山西省《許村國際藝術公社》，並在當地舉辦國際藝術節，喚起了各界人士對農村文化重建、傳統的重視。在中國，這些作品具有社會批判意識的藝術家，他們試圖用創作引發公眾去面對真實，對社會、文化、政治、環境問題有所關心，帶來了助長公民意識的社會成形、由下而上的輿論發展。[55]

因此，如艾未未、王久良與渠岩等這樣認同並扮演公民知識份子立場的藝術家，他們受到由下而上的公民意識所驅使而創作社會實踐的藝術，召喚更多公民力量的參與，他們對於發現真實、活在真實中的關注，強調透過藝術的創造性、改變性、行動力來開創更多與社會互動的

新空間，他們的社會實踐藝術計畫不僅揭露出中國的社會、政治經濟發展下不被關注或是刻意掩藏、忽視與打壓噤聲的真實面向，也助長強化了藝術對於推動社會變遷的力量，更重要的是，他們所追求的，透過藝術所帶來的公民的覺醒及參與，使中國當前社會的改變成為可能。

　　歸結本章裡所討論的藝術家所關注的社會實踐，以各種不同的創作方式回應了他們所身處的環境與世代裡需要被重新發現的事實以及批判省思的政治、社會、文化議題，他們也試圖去啟動公眾的參與，進而形塑公民意識，帶來改變；這對於民主思維的發展相較於西方國家而言相對年輕的東亞國家是相當重要的。筆者認為，如同畢夏普所指陳的，社會參與性藝術裡將傳統創作思維裡往往藝術家是單一作者的情況下轉變為將參與觀眾包括進來的共有作者權（co-authorship）[56]，就觀眾享有作者權的角度來看，這也是一個創作倫理（ethic）問題的再省思，把觀眾含括進來，創作過程裡面的原創或最初提出計畫的藝術家身份則逐漸退後，不至於全然是計劃的主導，而是創造改變的平台的藝術行動觸發者。從旁觀者（spectator）到參與者（participant），拉近藝術與觀眾的距離，使觀眾直接進入作品裡，成為創作的一部份，從藝術的觀眾到具有自主性公民意識的藝術行動主義者，從一個人到成千上萬具有公民意識的參與者──「創作者」，由下而上的以藝術的方法來發出聲音、傳達思想意念，進一步去重建地方，改造社會。在台灣、香港、中國以及整個東亞區域，這樣的歷程或許是一個緩慢的革命，但是，這一份屬於華人地區與受到儒家思想影響的東亞地區潛意識裡傳統仕人藝術家的淑世情懷轉化為公民藝術家具有批判性的理想，不僅有其文化的脈絡，且不

同於西方藝術史裡對藝術家的認知，同時是我們所身處的世代與東亞文化裡社會實踐性的藝術帶給世界最具有價值的禮物。

【註釋】

1　參見AAS官網，Association for Asian Studies, http://www.asian-studies.org/About/About。（登入日期：2016/12/23）。

2　鄭慧華，《藝術與社會──當代藝術家專文與訪談》，台北：台北市立美術館，2009。

3　同上註。頁10。

4　同上註，頁11-12。

5　同上註，頁10-11。

6　泰納獎以英國畫家泰納（Joseph Mallord William Turner, 1775-1851）命名，是對英國50歲以下視覺藝術家頒發的一項年度大 。它在1984年開始，並成為英國最廣為議論的藝術 項。其在全世界當代藝術具有舉足輕重的影響力，往往被認為足以呈現當前藝術的趨勢與新貌。

7　陳永賢，〈當代藝術的推進器：2015泰納獎評析〉，《藝術家》，489期，2015，頁189。

8　Power to the People! Assemble win the Turner prize by ignoring the art market. https://www.theguardian.com/artanddesign/2015/dec/07/turner-prize-2015-assemble-win-by-ignoring-art-market (date of accessed: 2016/8/13).

9　同場加映：利物浦Granby Four Streets 奪藝術獎，街坊自救，舊區重建，http://news.mingpao.com/pns/dailynews/web_tc/article/20151213/s00005/1449942736215。（登入日期：2016/12/26）。

10　同上註。

11　戴映萱，〈這是否能稱作藝術？2015泰納獎的爭議與反思〉，《藝術家》，489期，2015，頁194-197。

12　陳永賢，〈當代藝術的推進器：2015泰納獎評析〉，《藝術家》，489期，2015，頁190。

13　參見Assemble受宜蘭縣政府邀請於2016年訪台專刊之報導。

14　同上註。

15　三年一頒的亞太藝術獎於2008年由亞太釀酒基金會及新加坡美術館共同創立，旨在挖掘與表揚亞太地區最傑出的當代藝術創作。

16　全球在地化為英文Glocalization的中譯。是全球化（globalization）與在地化（localization）兩字的結合。全球在地化意指個人、團體、公司、組織、單位與社群同時擁有「思考全球化，行動在地化」的意願與能力。這個詞被使用來展示人類連結不同尺度規模（從地方到全球）的能力。

17　鄭慧華，《藝術與社會──當代藝術家專文與訪談》，台北：台北市立美術館，2009，頁11。

18　'2014亞太藝術獎：姚瑞中《海市蜃樓》奪觀眾票選獎〉，非池中藝術，http://artemperor.tw/tidbits/1714。（登入日期：2016/11/7）。

19　呂佩怡，轉向「藝術/社會」：社會參與藝術實踐研究，未出版國家文藝基金會研究案報告，http://www.ncafroc.org.tw/Upload/社會參與的藝術實踐研究_呂佩怡.pdf（登入日期：2016/9/5）。

20　鄭波，作為運動的展覽：簡記《與社會交往的藝術─香港台灣交流展》香港站，https://www.academia.edu/11702956/作為運動的展覽_簡記_與社會交往的藝術_香港台灣交流展_2014_。（登入日期：2016/9/5）。

21　Peter Weibel (ed), Global Activism: Art and Conflict in 21st Century (Cambridge: MIT Press, 2015).

22　高俊宏，《諸眾：東亞藝術佔領行動》，新北市：遠足文化，2015，頁20。

23 新自由主義（neoliberalism）是一種經濟自由主義的復甦形式，從1970年代以來在國際經濟政策的角色越來越重要。在國際用語上，新自由主義是指一種政治與經濟哲學，強調自由市場的機制，反對國家對國內經濟的干預、對商業行為和財產權的管制。在國外政策上，新自由主義支持利用經濟、外交壓力或是軍事介入等手段來擴展國際市場，達成自由貿易和國際性分工的目的。「新自由主義」經常被反全球化人士和左翼人士作為一種貶抑詞，所指的並非一種經濟理論，而是對於全球資本主義的實行、和跨國公司的權力，以及自由貿易對於工資和社會結構所產生的負面影響。以上參考：另立全球化知識合作社，新自由主義。www.alter-globalization.org.tw/Page_Show.asp?Page_ID=484。（登入日期：2017/1/12）。

24 高俊宏，《諸眾：東亞藝術佔領行動》，新北市：遠足文化，2015，封面作者介紹。

25 高俊宏，《諸眾：東亞藝術佔領行動》，新北市：遠足文化，2015，頁9。

26 同上註，頁10。

27 呂佩怡，轉向「藝術／社會」：社會參與藝術實踐研究，未出版國家文藝基金會研究案報告，http://www.ncafroc.org.tw/Upload/社會參與的藝術實踐研究_呂佩怡.pdf。（登入日期：2016/9/5）。

28 郭昭蘭，〈「海市蜃樓」藝術行動：現代性幽靈的顯影〉，《海市蜃樓III：台灣閒置空間設施抽樣普查》，台北：田園城市，頁65。

29 Wei-Hsiu Tung, 'The Return of the Real': Art and Identity in Taiwan's Public Sphere', *Journal of Visual Art Practice* (Vol.11, No.2 &3, 2012), 157-172.

30 鄭慧華，《藝術與社會——當代藝術家專文及訪談》，台北：台北市立美術館，2009。
鄭慧華在書中集結七組當代藝術家/團體的專文與訪談，其中包括了四位台灣藝術家：謝英俊（建築師）、王墨林（劇場導演與行為藝術家）、陳界仁（影像創作）、林其蔚（聲音創作者）。

31 Claire Bishop, Introduction: Viewers as Producers, in *Participation* edited by Claire Bishop (London: Whitechapel, 2006), 11.

32 呂佩怡，轉向「藝術／社會」：社會參與藝術實踐研究，未出版國家文藝基金會研究案報告，http://www.ncafroc.org.tw/Upload/社會參與的藝術實踐研究_呂佩怡.pdf。（登入日期：2016/9/5）。

33 顧爾德，〈艾未未的「公共‧藝術」〉，《文化研究》，第十三期（2011秋季），頁242-247。

34 Ai Weiwei is named ArtReview's 'most powerful artist', http://www.bbc.com/news/entertainment-arts-15285939 (accessed 2016/11/11).

35 同上註。

36 Art Review, Ai Wei Wei, https://artreview.com/power_100/ai_weiwei/ (accessed 2016/11/11).

37 劉紀蕙，〈艾未未：一個總體藝術及其弔詭體系〉，《文化研究》，第13期，2011，頁256-263。

38 徐明瀚，〈作為論壇的艾未未〉，《文化研究》，第13期，2011，頁248-255。

39 Hans Ulrich Obrist, *Ai Weiwei Speaks with Hans Ulrich Obrist* (London: Penguin, 2011).

40 Carol Yinghua Lu, *Tate ETC.* (Issue 20, Autumn, 2010), 82.

41 顧爾德，〈艾未未的「公共‧藝術」〉，《文化研究》，第十三期（2011秋季），頁242-247。

42 The Unilever Series: Ai Weiwei: Sunflower Seeds: Interpretation text http://www.tate.org.uk/whats-on/tate-modern/exhibition/unilever-series-ai-weiwei/interpretation-text (accessed 2016/11/13).

43 黃建宏，〈Cos星際大戰天行者的艾未未〉，《誰怕艾未未？影行者的到來》，徐明瀚編著，新北市：八旗文化出版，遠足文化發行，2011，頁137。

44 Paul Gladston, 'The Tragedy of Contemporary Chinese Art', Leap, 1, Dec, 2010, http://www.leapleapleap.com/2010/12/the-tragedy-of-contemporary-art/(accessed 2016/11/21).

45 2009年8月，艾未未去成都為調查川震遇難學生而被起訴的維權人士譚作人出庭作證；在出庭前夜在旅館被警方毆打，導致腦部大量出血。他的工作室把這段經歷拍成一部紀錄片《老媽蹄花》。

46 艾未未工作室除了艾未未和幾位工作室助理和核心成員之外，在《念》這件作品的艾未未工作室所代表的成員還包括是艾未未在社群網路上所集結的所有網路公民，他們都是主動且自願投入協力完成《念》這件作品的。

47 Cited from Zheng Bo, 'From Gongren to Gongmin: A Comparative Analysis of Ai Wei Wei's Sunflower Seeds and Nian' in *Journal of Visual Art Practice* (Vol.1, No.2&3, 2012), 126.

48 Ai Weiwei TED Talks 2011, https://www.youtube.com/watch?v=9m3-_uRmOqE, (accessed 2016/11/28)

49 Nato Thompson, Seeing Power: *Art and Activism in the 21st Century* (New York: Melville House Publishing, 2015), 17.

50 彭曉芸，〈抗議者的想像力—特立獨行的藝術家〉，《誰怕艾未未？影行者的到來》，徐明瀚編著，新北市：八旗文化出版，遠足文化發行，2011，頁60。

51 根據鄭波的文章指出，艾未未後續透過阿里巴巴購物網站上販賣《葵花籽》作品展覽中由景德鎮匠人所代製的陶瓷葵花籽。

52 Zheng Bo, 'From Gongren to Gongmin: A Comparative Analysis of Ai Wei Wei's Sunflower Seeds and Nian' in *Journal of Visual Art Practice* (Vol.11, No.2&3, 2012), 117-133.

53 Zheng Bo, 'Creating Publicness: From the Stars Event to Recent Socially Engaged Art, *Yishi* (Vol.9, No.5, 2010), 71-85.

54 許多社論認為，王久良作品獲獎後接踵而來的好處是：北京市政府決策單位已決定，投入100億元對垃圾場進行治理。參考資料：http://honeypupu.pixnet.net/blog/post/47999708-垃圾圍城裏的攝影師：王久良，引自大紀元2012年1月20日訊。（登入日期：2016/11/27）。

55 Meiqin, Wang, 'The socially engaged practices of artists in contemporary China', *Journal of Visual Art Practice* (Vol.16, 2016), 1-24.

56 Claire Bishop, "The social turn: collaboration and its discontents." *Artforum, 44*(6) , (2006), 178.

結論：邁向公民行動參與的藝術力量

如果藝術是一個夢想，那麼這個夢想最好是要在公眾裡
與其一起合力完成。

*If art is a dream, then it is a dreaming best done in ---and with—
the public.*

──湯普生（Nato Tomphson）

作家／紐約公共藝術機構「創意時代」（Creative Times）策展人

一、藝術的社會實踐：從普遍性到特殊性

　　由於西方藝術二十世紀以來對於藝術創作的脈絡美學的反思、歷史前衛運動裡如達達主義反叛精神，一直到60年代開始的激浪派、觀念藝術以及社會雕塑對於政治、社會議題的訴求作為藝術趨向於社會實踐的前導，可以看到自1990年代以來關係美學、新類型公共藝術、社會參與性藝術、對話性藝術創作等在全世界各地的延伸思考與創作實踐。本書對於藝術的社會實踐書寫的文獻探討，一部份借用了諸多西方的論述，去深入分析許多台灣、中國藝術家與觀眾共同創作的社會參與性的藝術實踐，並且提出所謂的東亞的思考，然而，這並不是要嫁接西方的論述在這些筆者所研究的藝術創作，而是試圖在這當中找到一個對話的基礎，筆者在文獻及田野調查裡看見台灣及中國大陸等東亞地區藝術家的社會實踐，受到西方藝術與思想上的啟發與影響，但是，已出版的文獻如《關係美學》（*Relational Aesthetics*）（1998）、《量繪形貌：新類型公共藝術》（*Mapping the Terrain: New Genre Public Art*）（1995）、《對話性創作：現代藝術中的社群與溝通》（*Community +Communication in Modern Art*）（2004）、《人造地獄：參與式藝術與觀看者政治學》（*Artificial Hells: Participoratory Art and the Politics of Spectatorship*）（2012）等重要書籍中相關論述與案例的探討，仍然受限於歐美作者所認知的區域，對於東亞地區著墨不多。由於文化、政治與歷史脈絡的不同，筆者所看到的不同區域性的社會性參與的藝術實踐，有其共通性但是也有其特殊性，筆者所研究的這些台灣、中國藝術的社會實踐，作為一種不同於西方的東

亞經驗，期許使國際間以及本地的社會參與性藝術的研究者及創作實踐者對於東亞的模式和思維有更進一步認識，得以更加豐富這一個研究領域的視角觀點。

　　文化研究學者陳光興提出「亞洲作為方法」[1]的思考來看亞洲區域性的研究，他指出台灣自二次世界大戰以來，「脫亞入美」成為知識界長期的慣性，而此一現象是缺乏批判性反思、缺乏主體意識的結果[2]。面對全球化時代的來臨，陳光興認為，台灣不僅應該翻轉「脫亞入美」的思維，同時，也必須有意識的把自己擺在/擺回亞洲，因為在歷史及地緣的關係位置上，台灣從來就不外在於亞洲，反而是處於相當重要的結點，連接東北亞與東南亞，陳光興在其所提出的以亞洲作為方法的論述當中，亦一再強調開放性、多元性、跨越性、以及多層次轉化的概念。他指出西方早已內化在於我們（亞洲）的主體性裡，我們應該善用此一資源及能力，去質疑並轉換原先所熟悉的理論命題，使西方相對化，同時，將閱讀對象開始多元地走向亞洲，使得更多的參考點及對照架構能夠進入我們的視野[3]。因此，不管是在翻轉「脫亞入美」、或是「脫亞入歐」的思考慣性上，針對藝術的社會實踐，筆者也期許未來能夠將閱讀的對象多元地走向亞洲，在繼承既有的論述上，展開新的可能性。

　　筆者不僅在東亞區域的藝術社會實踐裡看到其與西方經驗彼此之間的共通性與相異性，也看到了東亞地區之間的普遍性與特殊性。其中，艾未未成了2000年代中期以來國際間看待社會性藝術在中國的發展中最具有代表性及影響力的藝術家，他的創作方法與訴求在國際間獲得高度的認同，而艾未未的出現也與中國的在經濟與社會發展的迅速崛起有

關，中國的發展帶來當代藝術家的機會和藝術市場的蓬勃發展，但是艾未未選擇的不是流於追逐在藝術市場及與展覽成功上的認定，他選擇的是與當局對言論自由的控制、社會的不公義對抗的藝術行動主義。其他藝術家，如王久良《垃圾圍城系列》的創作模式儘管不似艾未未的行動主義者的高調抗爭姿態，但是保有公民藝術家、公民知識份子的性格，堅持透過影像的創作，以報導攝影者及紀錄片工作者的手法，對於環境議題不斷的揭露並透過影像作品的展覽、紀錄片的播放向公眾及當權者傳遞與中國社會、民眾生活攸關的環境危機，不僅帶來對話與討論，更引起北京及中央政府的重視，試圖改善與解決問題。王久良的作品與姚瑞中自2010以來持續進行的《海市蜃樓：台灣閒置空間設施抽樣普查》有類似的社會批判性及手法，具有針砭不當制度的效力，對於執政者提出「良心的諫言」，這樣長期進行的藝術計劃一方面令當權者感受到壓力，並且不得不重視被披露的問題，迫使其停止不當的施政、提出具體的改變，另一方面，更拉近了觀者與作品的距離，令觀者不願僅止於作品的觀看，因為受到作品及所發現的「真相」的觸動而帶來思想及行動上的改變[4]。相對之下，渠岩關注農村文化重建與保存、沒落農村的再復興，他在對抗主流價值追求都會化的立場下，看到被忽視的農村權益其實是歸根於社會文化問題，因此而創立《許村國際藝術公社》，這些對於都會化與經濟發展下的地方發展失衡、在地文化的失落感以及環境美學的復興比較是近乎筆者在第三章所探討的「樹梅坑溪環境藝術行動」、「土溝農村美術館」以及自2000年起由北川富朗策劃，在日本舉辦的「越後妻有大地藝術祭三年展」，對於經濟發展過程中的主流價值

側重都會化的發展而忽視地方、鄉村地區，透過藝術家的創作去關注這樣的文化、環境及社會議題，其創作的社會實踐往往是過程與結果一樣重要，但也因為創作者邀請觀眾的參與，不只是觀看或協助其創作，最終也會喚起參與者自覺、自主性的投入一樣的理念與行動，就會產生社群改變的力量。

同樣的，人的自覺，在艾未未透過《念》等作品來號召網民也等同於是公民意識的教育及喚醒，可視為是帶來改善決定性的關鍵因素。人的自覺使原本是陌生人，彼此不認識的網民、艾未未的推友們一起組成如集成的肢體「艾未未工作室」，眾人同心齊力的去傳達及抗爭對於政權的不滿；艾未未的藝術實踐，包括其他在本書中所討論的姚瑞中作品《海市蜃樓：台灣閒置空間設施抽樣普查》、王久良《垃圾圍城系列》都是由藝術工作者透過其作品對特定議題的蒐證報導與行動介入作為一種媒介，點燃觀者中的火，使其反求諸己試著去實踐藝術家所秉持的信念。

二、藝術家、公民與知識份子的三位一體

藝評家高千惠觀察到1990年代以來當代藝術發展的趨勢，而在〈當代藝術的三位一體：論藝術家、藝評人與策展人的角色重疊〉文中指出，當代藝術策展人（curator）如何通過組織展覽與藝術批評及藝術創作者互動，甚至同時擔負起後兩者的功能（藝評家與藝術家），她因此提出藝術家、藝評家與策展人「三位一體」的現象分析[5]。筆者借用高

千惠對於「三位一體」（原本在基督教信仰裡對於基督的認同乃是聖父、聖子與聖靈同時兼具的「三位一體」的概念）的比喻，來看本書所提到從事藝術的社會實踐的創作者，特別是在第三、四、五章裡，本書所書寫的身處於文化歷史上受到儒家思想影響下，東亞地區的台灣與中國藝術家所扮演的多重角色性格——藝術家同時是兼具公民的行動力與傳統知識份子的熟世情懷，這是一種藝術家／公民／知識份子的三位一體屬性，充滿創意的用藝術的方式表達其思維、號召更多的公民行動，或通過教育的途徑，帶來社群間的對話，擴大其參與的個人及影響的力量，共同實踐其理念、對抗令人所不滿的社會政治及文化議題。三位一體的藝術家／公民／知識份子不僅是有別於西方藝術對追求社會實踐的另一種東亞思考模式，也成了當前當代藝術發展在台灣與中國的藝術家新典範。

三、邁向公民意識與藝術行動主義結合的新感性

　　如果說藝術的社會參與及實踐在當前的世代儼然已成為最重要的藝術發展潮流之一，那麼公民意識的崛起正好與這樣的藝術潮流相輔相成。雖然，社會實踐的藝術美學並不是我們所身處的時代所獨有的，不可否認的是不同世代的藝術家卻也不斷的用各種創新的方式在反思藝術的社會實踐。

　　在60年代末期被奉為學生運動與新左派精神之父的馬庫塞認為藝術就是要破除那些站在支配地位的意識形式和日常經驗，審美和藝術不但

是對現實的超越和否定，同時又是對現實的改造和重建，其原因就在於審美和藝術能夠培養和造就新感性（new sensibility），給人新的感受，新的語言，新的生存方式，使人從理性的壓抑下徹底解放、達到新世界和新秩序的建立。他指出新感性已經變成了實踐，出現在反對暴力和剝削的鬥爭中，主張透過藝術激發人們的創造力與不隨波逐流的另類思考[6]。筆者認為馬庫塞所主張的「藝術即反抗」[7]理應提供「藝術的社會參與及實踐」最具公民意識的積極想像。而他所提出的新感性，也足以用來說明公民意識與藝術行動主義的結合。這種新感性透過新類型公共藝術、社群藝術計劃、藝術家進駐計劃、社會參與性等各種與社會連結、交往與對話的藝術實踐，跨越美術館等既定的展演空間，無所不在的在日常生活的街道上和我們不期而遇，也跨越各種空間場所（包括網路等虛擬空間）及地方，透過公民意識與藝術行動主義的結合的新感性，顛覆其所不滿的現狀，實踐其訴求，重建新的秩序。期許本書的研究能夠揭示藝術的社會實踐在今日仍然能夠為不同地區、文化啟發創新性和戲劇性的變革，並且為我們所身處的世界帶來的，甚至是令人驚艷的影響力。

【註釋】

1　陳光興，《去帝國：亞洲作為方法》，台灣社會研究書系12，台北：行人出版社，2006，頁335。
2　同上註，頁337。
3　同上註，頁335-418。
4　姚瑞中所選擇的教育的途徑，筆者在第四章也有深入的分析。
5　高千惠，〈當代藝術的三位一體：論藝術家、藝評人與策展人的角色重疊〉，《當代藝家之言》，試刊號，2004，4，頁26-35。
6　李醒塵，《西方美學史教程》，台北：淑馨出版社，1996，頁601-606。
7　同上註。

參考書目

中文著作

· 王志弘，〈新文化治理體制與國家—社會關係：剝皮寮的襲產化〉，《世新人文社會學報》，第13期，2012，頁31-70。

· 吳牧青，〈關於「換域／換喻」的承諾—吳瑪悧的社會實踐對話藝壇思潮〉，《典藏今藝術》，No. 253，2013年10月，頁168-169。

· 吳慎慎，〈藝術介入公共生活：藝術實踐的社群學習〉，於吳瑪悧編，《藝術與公共領域：藝術進入社區》，臺北：遠流，2007，頁82-105。

· 吳瑪悧等譯，Grant H. Kester 著，《對話性創作：現代藝術中的社群與溝通》，臺北：遠流，2006。

· 吳瑪悧主編，《與社會交往的藝術—台灣香港交流展》，台北：財團法人中華民國視覺藝術協會，2015。

· 吳瑪悧等譯，Suzanne Lacy編，《量繪形貌：新類型公共藝術》，台北：遠流，2004。

· 吳瑪悧編，《藝術與公共領域：藝術進入社區》，台北：遠流，2007。

· 吳瑪悧譯，Heiner Stachelhaus著，《波伊斯傳》，台北：藝術家，1991。

· 呂佩怡主編，《台灣當代藝術策展二十年》，台北：典藏，2016。

· 李俊峰，《活化廳駐場計畫AAiR 2011-12》，香港：活化廳出版，2014。

· 李醒塵，《西方美學史教程》，台北：淑馨出版社，1996。

· 林志明，〈一個時代的集體努力〉，姚瑞中＋LSD編著，《海市蜃樓V：台灣閒置空間設施抽樣普查》，台北：田園城市，2016，頁34-35。

· 林雅琪、鄭慧雯譯，Arthur, C. Danto著，《在藝術終結之後：當代藝術與歷史藩籬》，台北：麥田人文，2004。

· 姚瑞中＋LSD編著，《海市蜃樓III：台灣閒置空間設施抽樣普查》，台北：田園城市，2013。

· 洪儀真，〈村即是美術館，美術館即是村：台南土溝農村美術館的敘事分析〉，《現代美術學報》，第26期，2013年12月，頁5-35。

· 洪儀真，〈藝術的脈絡與脈絡的藝術：對話性美學的社會學思辨〉，《南藝學報》，9，2014，頁25-46。

· 倪再沁，〈讓藝術回到人間大地〉，《藝術家》，228期，1994，頁214-217。

· 倪再沁，《藝術反轉：公民美學與公共藝術》，台北：行政院文化建設委員會，2005。

· 徐明瀚，〈作為論壇的艾未未〉，《文化研究》，第13期，2011，頁248-255。

· 徐梓寧譯，Jeff Kelly 編，《藝術與生活的模糊分際：卡布羅論文集》，台北：遠流，1996。

· 翁崇文，〈「翻轉」教育在「翻轉」什麼〉，《臺灣教育評論月刊》，4(2)，2015，頁99-100。

· 高千惠，〈不是為反對而反對的批判立場—當代觀念行為藝術的生存矛盾與批判態度〉，於《當代藝家之言》，2004夏季刊，2004，頁35-48。

· 高千惠，〈當代藝術的三位一體：論藝術家、藝評人與策展人的角色重疊〉，《當代藝家之言》，試刊號，2004，4，頁26-35。

· 高千惠，《風火林泉：當代亞洲藝術專題研究》台北：典藏藝術家庭，2013。

· 高俊宏，《諸眾：東亞藝術佔領行動》，新北市：遠足文化，2015。

· 高雄市立美術館，《與時代共舞—藝術家40年×台灣當代藝術》展覽專輯，高雄：高雄市立美術館，2015。

· 張玲玲譯，北川富朗著，《北川富朗大地藝術祭，越後妻有三年展的10種創新思維》，台北：遠流，2014。

- 張晴文，〈藝術介入空間行動作為「新類型」的藝術—其於藝術社會的定位探討〉，《藝術論文集刊》，第16-17期，2011，頁55-70。
- 莊偉慈，〈以藝術介入改變環境：樹梅坑溪環境藝術行動〉，《藝術家》，437期，2011，頁230-233。
- 郭昭蘭，〈「海市蜃樓」藝術行動：現代性幽靈的顯影〉，姚瑞中＋LSD編著，《海市蜃樓III：台灣閒置空間設施抽樣普查》，台北：田園城市，2013，頁65-68。
- 郭璧慈，〈從地方到空間：反思台灣當代藝術的公共性〉，《藝術觀點》，No. 62，2015，頁146-149。
- 陳永賢，〈當代藝術的推進器：2015泰納獎評析〉，《藝術家》，489期，2015，頁188-193。
- 陳光興，《去帝國：亞洲作為方法》，台灣社會研究書系12，台北：行人出版社，2006。
- 陳其相等撰文，何政廣主編，《波伊斯》，台北：藝術家，2005。
- 陳泓易，〈原創、自主性與否定性的迷思——前衛藝術運動中的幾個主軸概念及其轉化〉，《台中教育大學學報：人文藝術類》，2015，29(2)，頁1-21。
- 陳泓易，〈當居民變為藝術家〉，於吳瑪悧編，《藝術與公共領域：藝術進入社區》，2007，台北：遠流，頁106-115。
- 陳昱良、黃鼎堯等編，《土溝農村美術館》，台南：土溝農村文化營造協會，2013。
- 彭曉芸，〈抗議者的想像力—特立獨行的藝術家〉，《誰怕艾未未？影行者的到來》，徐明瀚編著，新北市：八旗文化出版，遠足文化發行，2011，頁156-169。
- 曾旭正，〈發現農村美術館〉，《土溝農村美術館》，台南：土溝農村文化營造協會，2013，頁22-23。
- 曾曬淑，《思考＝塑造，Joseph Beuys 的藝術理論與人智學》，台北：南天，1999。
- 黃建宏，〈Cos星際大戰天行者的艾未未〉，《誰怕艾未未？影行者的到來》，徐明瀚編著，新北市：八旗文化出版，遠足文化發行，2011，頁135-143。
- 黃政傑，〈翻轉教室的理念、問題與展望〉，《台灣教育評論月刊》，2014，3(12)，頁161-186。
- 黃海鳴，〈另一種跨領域藝術嘉年華的操作—在多元藝術社群與多元小眾間建立交流合作平台的技術〉，於吳瑪悧編，《藝術與公共領域：藝術進入社區》，台北：遠流，2007，頁10-33。
- 黃煌雄、林時機等著，《社區總體營造檢查報告書》，台北：遠流出版社，2001。
- 黃麗絹譯，Robert Atkins著，《藝術開講》，台北：藝術家，1996。
- 董維琇，〈擴大的界域：藝術介入社會公眾領域〉，《藝術論衡》，復刊第七期，2015，頁95-108。
- 董維琇，〈藝術介入社群：社會參與式的美學與創作實踐〉，《藝術研究學報》，第六卷第二期，2013，頁27-38。
- 董維琇，〈關係、對話與情境—做為跨領域與文化交流的藝術家進駐計劃〉，「再談藝術的公共性：朝向『人人都是藝術家』之後」研討會，高雄師範大學跨領域藝術研究所，2015年11月19日-11月20日，未出版會議論文。
- 廖新田，《藝術的張力：台灣美術與文化政治學》，台北：典藏，2010。
- 廖億美，〈嘉義環境藝術行動：藝術可能性的在地實驗〉，《藝術家》，393期，2008年2月，頁178。
- 劉昌元，《西方美學導論》，台北：聯經，1994。
- 劉紀蕙，〈艾未未：一個總體藝術及其弔詭體系〉，《文化研究》，第13期，2011，頁256-263。
- 蔡青雯譯，慕哲岡已著，《當代藝術關鍵詞100》，台北：麥田，2011。
- 蔡晏霖，〈有情有義的溫度：與「農」交往的藝術〉，吳瑪悧主編，《與社會交往的藝術—台灣香港交流展》，台北：財團法人中華民國視覺藝術協會，2015，頁82-91。
- 鄭慧華，《藝術與社會—當代藝術家專文與訪談》，台北：台北市立美術館，2009。
- 戴映萱，〈這是否能稱作藝術？2015泰納獎的爭議與反思〉，《藝術家》，489期，2015，頁194-197。
- 顧爾德，〈艾未未的「公共·藝術」〉，《文化研究》，第13期（2011秋季），頁242-247。
- 龔卓軍，〈當代藝術，民族誌者羨妒及其危險〉，《藝術家》，483期，2015年8月，頁138-143。

英文著作

· Arts2000, *Year of the Artist: Breaking the Barriers*, Arts 2000, Sheffield, 2001

· Bourriaud, Nicolas, *Relational Aesthetics*, Les presses du reel, 2002

· Braden, Su, *Artists and People*, Routledge & Kegan Paul Ltd, London., 1978

· Bishop, Claire, *Artificial Hells: Participatory Art and the Politics of Spectatorship*, London: Verso, 2012

· Bishop, Claire, 'Antagonism and Relational Aesthetics', *October*, Cambridge: MIT, 2004, Fall, pp.51-79

· Bishop, Claire, Introduction: Viewers as Producers, in *Participation* edited by Claire Bishop, London: Whitechapel, 2006, p.10-17

· Bishop, Claire, "The social turn: collaboration and its discontents." *Artforum* 44(6) , 2006, p.178-183

· Danto, Arthur, C. *After the end of art: Contemporary art and the place of history*. New Jersey: Princeton University Press, 1997

· Freeland, Cynthia, '*But Is it Art?*', Oxford: Oxford University Press, 2001

· Geertz, Clifford, *Local Knowledge: Further Essays in Interpretive Anthropology*, Basic Books Inc., 1983

· Foster, Hal, 'Artist as Ethnographer?' in *Global Vision: towards a New Internationalism in the Visual Arts*, edited by Jeans Fisher, London : Kala Press, 2001, pp.12-19

· Helguera, Pablo, *Education for Socially Engaged Art: A Materials and Techniques Handbooks*. New York: Jorge Pint Books, 2011.

· Harrison, C. & Wood, P., *Art in Theory*1900-1990, Blackwell, Oxford, 1992

· Kester, Grant , *Conversation Pieces: Community and Conversation in Modern Art*, Berkeley: University of California Press, 2004

· Kosuth, Joseph, *Art After Philosophy and After: collected Writings, 1966-1990*, edited with an introduction by Gabriele Guercio, MIT Press, USA, 1993

· Lu, Pei-Yi , What is off-site art?, *Yishu: Journal of Contemporary Chinese Art*, Vol.9, No.5 (Sep/Oct 2010) , pp. 7-12.

· Lu, Pei-Yi, 'Off-site Art Exhibition as a Practice of Taiwanization" in the 1990s', *Yishu: Journal of Contemporary Chinese Art*, Vol.9, No.5 (Sep/Oct, 2010), p.16-17

· Lu, Carol Yinghua, *Tate ETC.*, Issue 20, Autumn, London: Tate Gallery, 2010, p.82-84

· Mesch, Claudia and Michely, Viola (ed.), *Joseph Beuys: The Reader*, Cambridge, MA: MIT Press, 2007

· Mirza, Munira. (ed.) *Culture Vultures: Is UK arts policy damaging the arts?* Policy Exchange, London, 2006

· Matarasso, François, *Use or Ornament? The Social Impacts of Participation in the Arts*, Comedia, UK, 1997

· Obrist, Hans Ulrich, *Ai Weiwei Speaks with Hans Ulrich Obrist*, London:Penguin, 2011

· Thompson, Nato, *Seeing Power: Art and Activism in the 21st Century*, New York: Melville House Publishing, 2015

· Thompson, Nato, *Living as Form: Socially Engaged Art from 1991-2011*, New York:Creative Times, 2011

· Walker, John, *John Latham: The Incidental Person, His Art and Ideas* , London: Middlesex University Press, 1994

· Weibel, Peter (ed.), Global Activism: Art and Conflict in 21st Century, Cambridge, The MIT Press, 2011

· Walker, John, 'APG: The Individual amd the Organisation. A decade of Conceptual Enginering', *Studio International*, 191:980, March-April 1976, p.162

· Wang, Meiqin, 'The socially engaged practices of artists in contemporary China', in *Journal of Visual Art Practice*, Vol.16, London: Routledge, 2016, pp. 1-24

· Tung, Wei Hsiu, *Art for Social Change and Cultural Awakening: An Anthropology of Residence in Taiwan*, Maryland: Lexington Books, 2013

· Tung, Wei-Hsiu, ''The Return of the Real' : Art and Identity in Taiwan's Public Sphere', *Journal of Visual Art Practice*, Vol.11, No.2 &3, Bristol: Intellect, 2012, pp.157-172

· Tung, Wei Hsiu, 'Artistic Intervention for Environmental Awakening and Revival: Case Studies in Taiwan' in '2016 AAS (Association of Asian Studies) Annual Conference', Seattle, United States, Unpublished conference paper, 31 March-3 April, 2016

- Zheng Bo, 'From Gongren to Gongmin: A Comparative Analysis of Ai Wei Wei's Sunflower Seeds and Nian' in *Journal of Visual Art Practice*, Vol.11, No.2&3, Intellect: Bristol, 2012, pp117-133
- Zheng Bo, 'Creating Publicness: From the Stars Event to Recent Socially Engaged Art, *Yishi*, Vol.9, No.5, Taipei: ARTCO, 2010, pp.71-85

中文網路電子書籍、期刊與資料

- '2014亞太藝術獎：姚瑞中《海市蜃樓》奪觀眾票選獎'，非池中藝術，http://artemperor.tw/tidbits/1714。（登入日期：2016/11/7）。
- 引自大紀元2012年1月20日訊，http://honeypupu.pixnet.net/blog/post/47999708-垃圾圍城裏的攝影師：王久良。（登入日期：2016/11/27）。
- 同場加映：利物浦Granby Four Streets 奪藝術獎，街坊自救，舊區重建。http://news.mingpao.com/pns/dailynews/web_tc/article/20151213/s00005/1449942736215。（登入日期：2016/12/26）。
- 呂佩怡，轉向『藝術／社會』：社會參與藝術實踐研究，未出版國家文藝基金會研究計畫報告，頁6，http://www.ncafroc.org.tw/Upload/社會參與的藝術實踐研究_呂佩怡.pdf。（登入日期：2016/12/13）。
- 森美術館／李明維與他的關係：參與的藝術—透過觀照，對話，贈與，書寫與飲食串起與世界的連結，http://mori.art.museum/china/contents/lee_mingwei/index.html。（登入日期：2016/8/10）。
- 網路電子書《以水連結破碎的土地：樹梅坑溪環境藝術行動》，竹圍藝術工作室，https://issuu.com/art_as_environment/docs/catalogue。登入日期：2016/7/15）。
- 鄭波，作為運動的展覽：簡記《與社會交往的藝術—香港台灣交流展》香港站，https://www.academia.edu/11702956/作為運動的展覽_簡記_與社會交往的藝術_香港台灣交流展_2014_。（登入日期：2016/9/5）。

英文網路電子書籍、期刊與資料

- Ai Weiwei is named ArtReview's 'most powerful artist', http://www.bbc.com/news/entertainment-arts-15285939,(accessed:2016/11/11)
- Ai Weiwei TED Talks 2011, https://www.youtube.com/watch?v=9m3-_uRmOqE, (accessed:2016/11/28)
- Art Review, Ai Wei Wei, https://artreview.com/power_100/ai_weiwei/,(accessed:2016/11/11)
- Artist Placement Group now known as Organization + Imagination, http://www.darkmatterarchives.net/wp-content/uploads/2011/02/FINAL_Manifesto_APG.pdf, (accessed: 2015/10/30)
- CCA Center for Art and Public Life, http://center.cca.edu,(accessed:2016/10/1)
- Context Art, https://en.wikipedia.org/wiki/Context_art, (accessed:2016/12/6)
- Paul Gladston, 'The Tragedy of Contemporary Chinese Art', Leap, 1, Dec, 2010, http://www.leapleapleap.com/2010/12/the-tragedy-of-contemporary-art/,(accessed:2016/11/21)
- Power to the People! Assemble win the Turner prize by ignoring the art markethttps://www.theguardian.com/artanddesign/2015/dec/07/turner-prize-2015-assemble-win-by-ignoring-art-market,(accessed:2016/8/13)
- Stanford Encyclpiedia of Philosophy, http://plato.stanford.edu/entries/environmental-aesthetics/, (accessed:2016/7/12)
- Tate Archives, APG, http://www2.tate.org.uk/artistplacementgroup/overview.htm, （accessed:2015/10/30）
- The Unilever Series: Ai Weiwei: Sunflower Seeds: Interpretation text http://www.tate.org.uk/whats-on/tate-modern/exhibition/unilever-series-ai-weiwei/interpretation-text,(accessed:2016/11/13)
- Zong Bo, 'An Interview with Wu Mali', Field: A Journal of Socially Engaged Art Criticism, Issus 3, Spring 2016. http://field-journal.com/editorial/kester-3, (accessed:2016/6/6)

國家圖書館出版品預行編目資料

美學逆襲：當代藝術的社會實踐 / 董維琇著. --

初版. -- 臺北市：藝術家, 2019.01

176面；17×24公分

ISBN 978-986-282-229-6(平裝)

1.藝術 2.社會美學 3.文集

907 107021956

The Challenge of Aesthetics:
Social Practice in Contemporary Art

美學逆襲
當代藝術的社會實踐

董維琇 / 著

發 行 人　何政廣
主　　編　王庭玫
編　　輯　洪婉馨
美　　編　廖婉君
出 版 者　藝術家出版社
　　　　　台北市金山南路（藝術家路）二段165號6樓
　　　　　TEL：(02) 2388-6715
　　　　　FAX：(02) 2396-5707
郵政劃撥　50035145 藝術家出版社帳戶

總 經 銷　時報文化出版企業股份有限公司
　　　　　桃園市龜山區萬壽路二段351號
　　　　　TEL：(02) 2306-6842

製版印刷　欣佑印刷股份有限公司
初　　版　2019年1月
再　　版　2021年10月
定　　價　新臺幣 450 元
I S B N　978-986-282-229-6(平裝)

出版補助　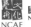國家文化藝術基金會
　　　　　National Culture and Arts Foundation

法律顧問　蕭雄淋
版權所有・不准翻印
行政院新聞局出版事業登記證局版台業字第1749號